我的第一本花藝入門

插花新手新視界

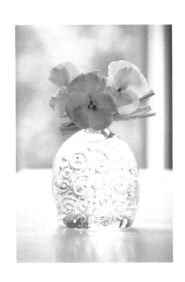

三悅文化圖書事業有限公司

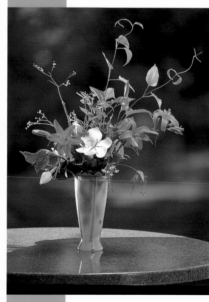

CONTENTS

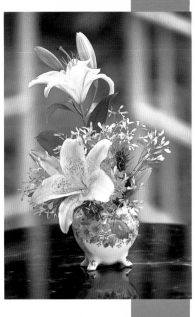

CONTENTS

以顏色分類、簡單的花卉設計

把粉紅色花設計成充滿浪漫風情

你是否認為花卉設計就是把各種顏色的花混在一起？在此把花的顏色分為粉紅色、紅色、白色、藍色、黃色，來學習突顯各種花色美麗之處的簡單花卉設計。

粉紅色的花，光看到就令人感覺溫暖。收集這種顏色、形狀的粉紅色花，學習僅用一種花或組合數種花的設計方法。

組合各種粉紅色的花

把濃粉紅色的銀蓮花、胭紫紅色的圓形松蟲草、有粉紅色條紋白色鬱金香，短短插在銀器中。這是享受花色的設計。

花材／銀蓮花 鬱金香 松蟲草 風信子 報春花 紫蔓豆

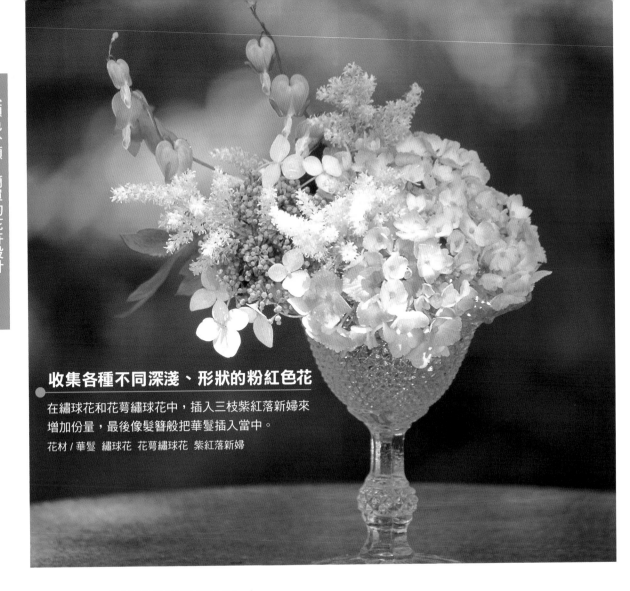

收集各種不同深淺、形狀的粉紅色花

在繡球花和花萼繡球花中，插入三枝紫紅落新婦來
增加份量，最後像髮簪般把華鬘插入當中。

花材／華鬘 繡球花 花萼繡球花 紫紅落新婦

以花與花的搭配形成有趣的設計

看起來像大型設計，但若從香
豌豆花的大小來想像，其實是
僅插一朵花的小型設計。搭配
阿塞比就變得很有趣。

花材／香豌豆 阿塞比

活用顏色、形狀柔和
姿態而成的小型設計

非常適合少女百合名稱的粉
紅色百合。把兩朵剪短插入
瓶內，欣賞花的形狀、色調
或風情。

花材／少女百合

不混入其他花，僅用藍色花來設計。因為容易顯得暗淡，因此必須設法掌握花的方向或花莖的動態等等，運用花的特徵來設計很重要。

注目於向下開的藍色花的表情！

把一枝分枝，插在小型花器中來設計。活用花莖的線條或向下垂的花姿，形成自然的搭配。

花材 / 藍色罌粟花

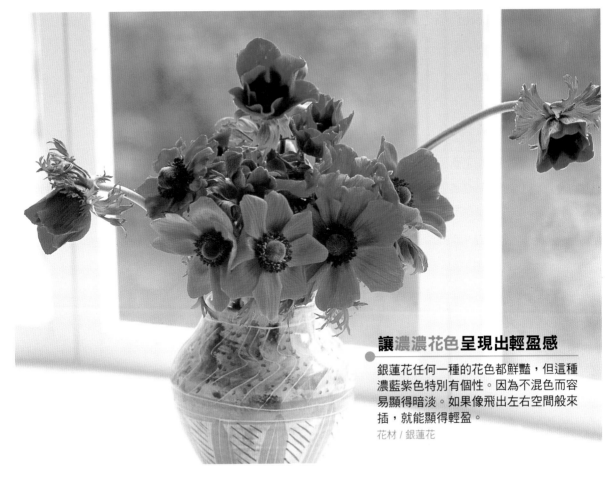

讓濃濃花色呈現出輕盈感

銀蓮花任何一種的花色都鮮豔，但這種濃藍紫色特別有個性。因為不混色而容易顯得暗淡。如果像飛出左右空間般來插，就能顯得輕盈。

花材 / 銀蓮花

展現串鈴花的花朵動態

把串鈴花像飛出玻璃瓶般插入，藉由花莖的線條來展現其動態。繫上藍色絲帶能更加深藍色的印象。

花材 / 串鈴花

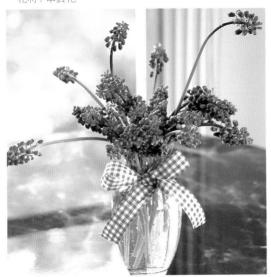

在圓形花器的繁茂設計

紫花堇是比三色堇更小的花。花莖也短，因此可做成一束來蓬鬆設計。搭配白色花器能使淡紫的花色更顯美麗。

花材 / 紫花堇

紅色花僅二、三枝就會顯得很華麗

有個性的紅色花。玫瑰當然美，但近來大理花卻很有人氣。此外，鮮紅的小百合或稀有的袋鼠花等，也都是有存在感的花。

把兩個花器配對來設計

使用盛開的玫瑰。利用葉的線條把紅色與黃色兩個花器整合為一。使用葉片是淺綠色的特種玫瑰。在花器腳邊各放上一朵玫瑰。

花材 / 玫瑰

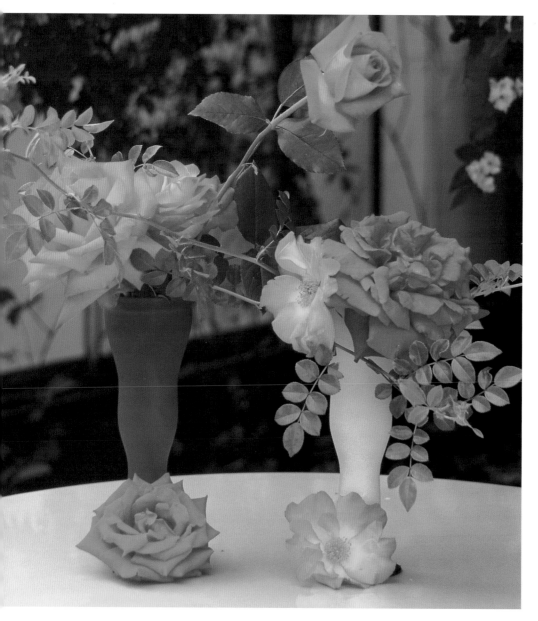

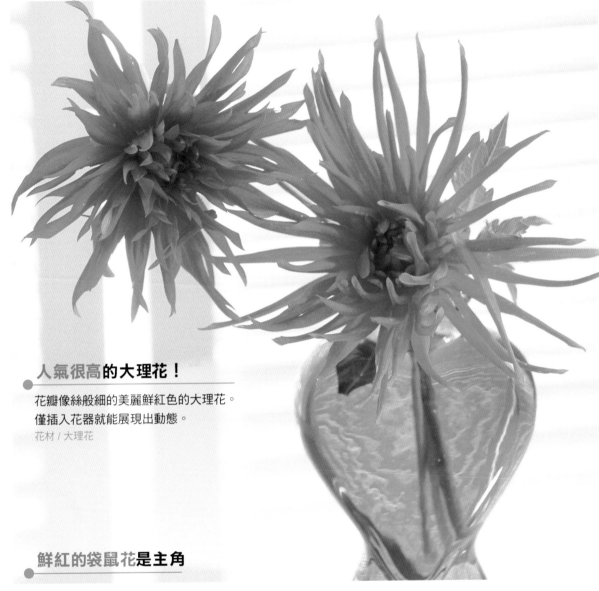

人氣很高的大理花！

花瓣像絲般細的美麗鮮紅色的大理花。
僅插入花器就能展現出動態。
花材 / 大理花

鮮紅的袋鼠花是主角

稀有的鮮紅袋鼠花。花器也使用帶
紅色的。配上粉紅色的赤薜荔。
花材 / 袋鼠花　玫瑰　赤薜荔

把鮮紅的百合剪短插入

花材 / 姬百合

11

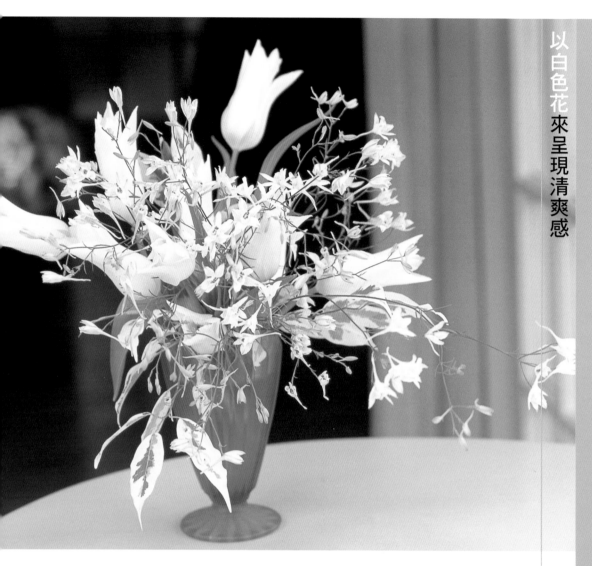

秀麗的白花。在此學習鬱金香、飛燕草、瑪格麗特、法蘭絨花、大波斯菊的插法,但白花的顏色也多,活用花的個性。

以飛燕草蓬鬆的圍繞

用十枝小的白色鬱金香來設計。像圍繞般插入稀有的白色飛燕草。在瓶口配上有白斑的垂榕。

花材 / 鬱金香 飛燕草 垂榕

呈現法蘭絨花的質感

有絨布般質感的法蘭絨是從南半球進口的花種。像飛出小型花器般來設計。

花材 / 法蘭絨花 一串藍

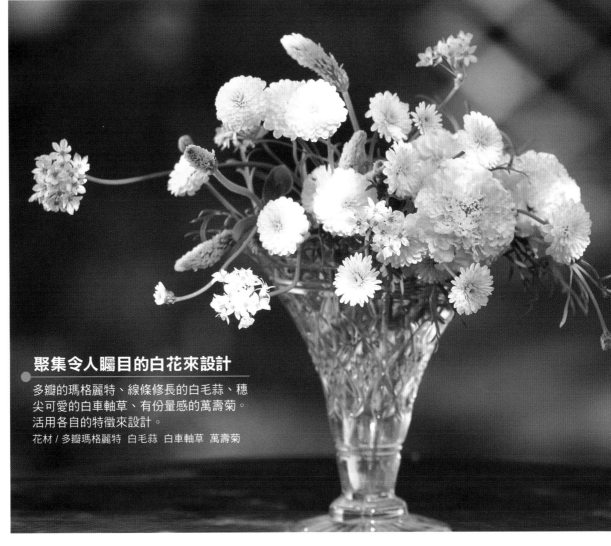

聚集令人矚目的白花來設計

多瓣的瑪格麗特、線條修長的白毛蒜、穗
尖可愛的白車軸草、有份量感的萬壽菊。
活用各自的特徵來設計。

花材／多瓣瑪格麗特　白毛蒜　白車軸草　萬壽菊

活用白色大波斯菊的**花莖線條**

大波斯菊，粉紅色也可愛，但白色的格外
秀麗。活用花莖柔軟的動態來設計。藍色
花瓶能突顯出白花。

花材／大波斯菊

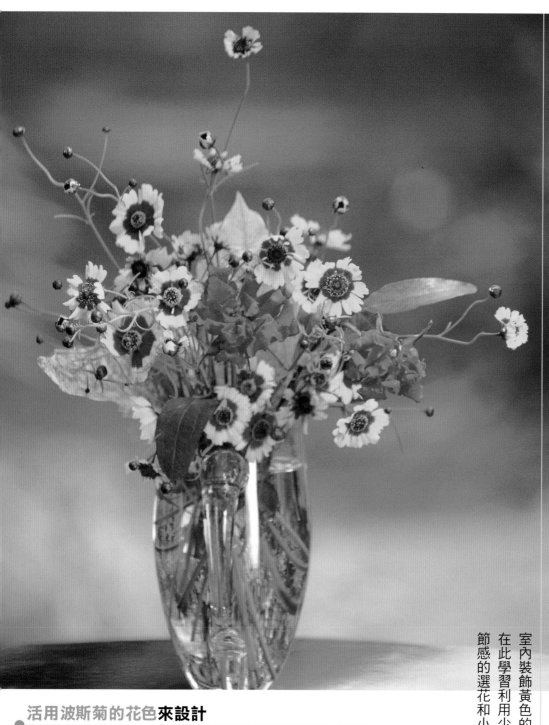

室內裝飾黃色的花就會顯得明亮。

在此學習利用少量花材而能產生季

節感的選花和小型的設計。

活用波斯菊的花色**來設計**

波斯菊的紅色花芯與小玫瑰的紅色。找出共通性就容易發揮設計。

配上青木來增添綠意。

花材／波斯菊　小玫瑰　青木

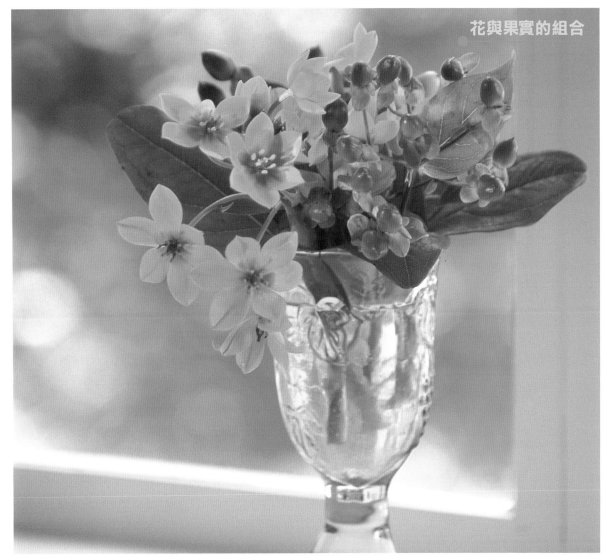

把抱子海蔥和金絲桃剪短,插入玻璃瓶。花與果實
雖然顏色相似,但不同的質感形成有趣的組合。

花材 / 抱子海蔥 金絲桃

享受季節感的竹島百合設計

竹島百合的花莖長、有和風的感覺,但僅組合剪
短的花,就能使氣氛為之一變。

花材 / 竹島百合

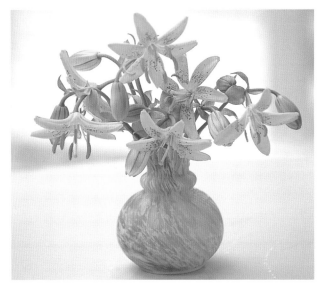

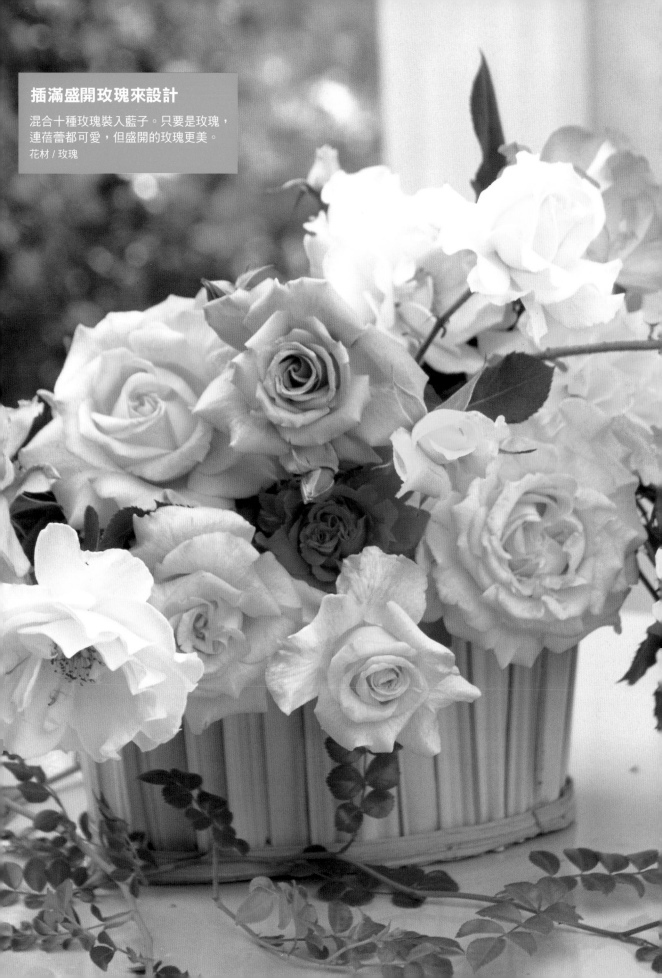

插滿盛開玫瑰來設計

混合十種玫瑰裝入藍子。只要是玫瑰，
連蓓蕾都可愛，但盛開的玫瑰更美。
花材 / 玫瑰

選花・整理

1

買花時以及設計前必須檢查！

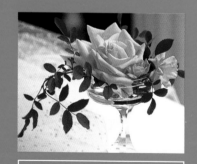

把花與葉
放在香檳杯上

玫瑰花美麗，但葉片也可愛。
把花放在葉上即可。
花材 / 玫瑰

挑選好花

在花卉設計中的花，常會混入老舊的花或枯萎的花。不懂的人常會把快凋謝的花看成快開的花。如果沒發現而用來設計，那麼辛苦插好的花就白費了。因此必須學習如何分辨枯萎的花。

● 要點

土耳其桔梗

右邊是開完的花。尖端的紫色看起來模糊，花瓣有透明感。花有筋時就是老舊花的特徵。常發生萎縮卻被誤以為是蓓蕾而用在醒目處。因此請注意。

鳥頭

如圖般，花的上面部分雖然還很美，但中間部分的花卻已經散落，請注意。購買時仔細觀察整枝花來挑選。。

● 要點

● 要點

藍星

請注目右下方向下的花。藍星枯萎時，藍色的花就會變成粉紅色。如果枯萎就摘掉這朵再重新插過，其他漂亮的部分還能使用。

火鶴花

火鶴花是很難分辨新鮮或老舊的花種。要點在於尖的肉穗花序部分。仔細觀察顏色來選購。紅色花的部分稱為佛炎苞。

注目肉穗花序的尖端！

新鮮的花，肉穗花序的部分色澤明亮。最先開始枯萎的是花的尖端。

選購時檢查這裡！

肉穗花序的部分發黑。佛炎苞的尖端也變黑。

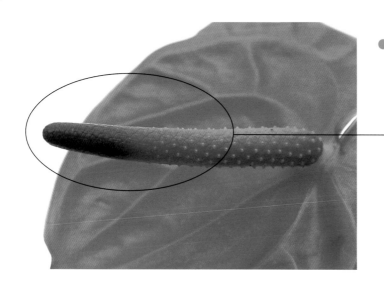

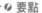

● 要點

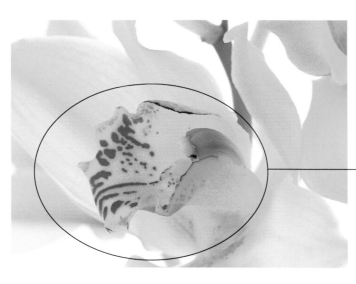

虎頭蘭

虎頭蘭也是很難分辨老舊的花種。記住觀察哪個部分來仔細檢查，才不會買到老舊的花而平白損失。要點在於花唇。

● 要點

注意花唇！

最醒目的部分是花唇。如果周圍出現紅黑色線，就表示新鮮度下降。也要注意花瓣。如果變成通透，就表示花已經老舊。

買花時檢查這裡！

不小心買到枯萎的花時，或插完花後經過一段時間，也不必馬上整個丟棄。只需要摘掉枯萎的花或葉再重新插過，就能繼續欣賞，也可當作是練習。

花雖美，葉卻嚴重枯萎

這種狀態就不能用來插花。但也不要死心。因為花還能用。只要牢記處理法，以後就能派上用場。

如果是黃金金字塔

通常都用玻璃紙包起來，但有時裡面的葉很悶，請注意。

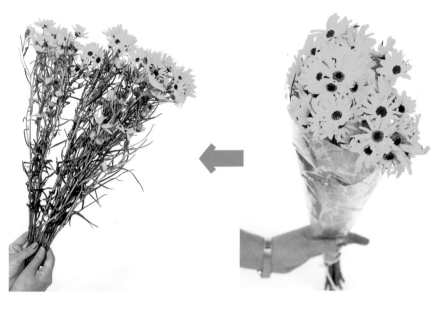

把吹到風枯萎的葉或因悶而變髒的葉全部摘掉。僅保留花的部分來設計為秘訣。

花雖持久，但葉卻容易枯萎為特徵。有時悶在裡面的葉會變黑。

黃金金字塔價格便宜，又是可愛的花，但吹到風時就容易乾枯。

把花弄成圓圓一束來設計

先仔細摘掉葉再來設計。把花弄成一束成黃色花的圖案。把地榆插高一點做為重點裝飾。

花材 / 黃金金字塔 地榆

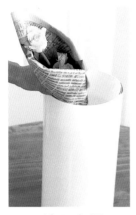

3 利用水桶

利用水桶或大型花盆,把花朵泡在水中到花頸部份約一小時,花就能保持新鮮。

1 水切

水切就是在水中修剪花莖。為使吸水面積變廣,用剪刀或小刀斜向切下。不利的刀會壓扁花莖的管,反而阻礙充分吸水。

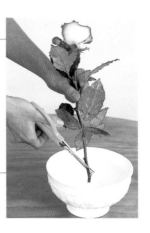

2 用紙包起

花如果沒有元氣,只要泡在深水中就會恢復元氣。先用舊報紙等把花包起來再泡水為秘訣。

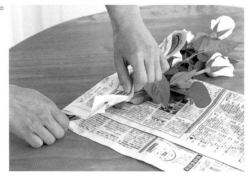

充分吸水

使花長久保鮮的方法

如果用些工夫讓花充分吸水,就能更持久。不同種類的花,有效的方法也不同,請試試看。自己喜愛的花,當然希望能長久欣賞。

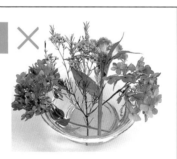

⭕ 好例　　壞例 ❌

這是不必插入深水時的方法。準備花能直立吸水的深容器,讓花能充分吸水,泡水一小時左右即可。

如果把花斜向插入大盆等容器,就不能充分吸水。而對花來說,水的份量也太少。

水切後重新插過

繡球蔥是持久的花種。把花莖水切後重新插過。把紫色的花插入紅色花器來展現其個性。

繡球蔥僅一枝就有存在感。搭配葉形有趣的八角金盤,做出不亞於花的設計。

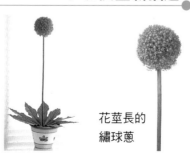

花莖長的繡球蔥

如果是不易充分吸水的花

以繡球花為例

繡球花剪掉多餘的葉來抑制水分的蒸發。花莖長，吸水力很容易衰退，因此剪成20～30㎝來使用。注意不要吹到風。

剪成十字形

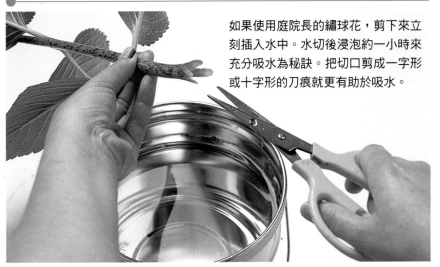

如果使用庭院長的繡球花，剪下來立刻插入水中。水切後浸泡約一小時來充分吸水為秘訣。把切口剪成一字形或十字形的刀痕就更有助於吸水。

繡球花的最新吸水法

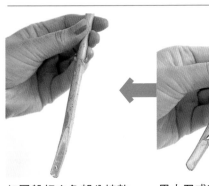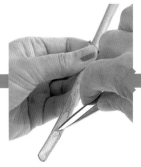

如圖般把白色部分挖乾淨後再插入水中充分吸水。

用小刀或剪刀挖掉這個白色部分。

一口氣斜切下花莖。注意切口的白色部分。

繡球花的設計

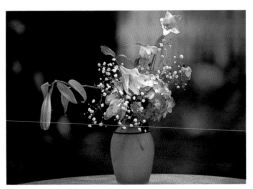

把藍色的繡球花剪短，插入藍色的玻璃花器，把少女百合插高一點。最後把滿天星插在周圍。

花材／繡球花 少女百合 滿天星 小蝦花

你是否買過因吸水力很快衰退而不能用的花？從切口流出白色液體的花，使用這種方法才有效。能使用的花越多，設計的範圍就越廣。

以藍星為例

突顯藍星的魅力

一枝藍星、兩枝玫瑰。
雖然是花數少的設計，
色調卻令人耳目一新。
把不常出風頭的藍星當
作主角來設計。

花材 / 藍星 玫瑰

水切後，把白色液體洗淨
，插入水中充分吸水一小
時後再用來設計。

從花莖的切口流出白色液
體的花種，吸水時另有秘
訣。如果白色液體凝固就
不能吸水。

以聖誕紅為例

盆栽的聖誕紅雖被認為不
適合用來插花，但只要把
切口洗淨即可。

大戟科的聖誕紅修剪後也
會流出白色液體。把切口
洗淨。

除傳統的紅色之外，
還有橙色或白色、粉
紅色等各種顏色。

像白蝶飛舞
的印象

在紅茶色的玫瑰周圍裝
飾白綠色的大戟白雪公
主。加入橙色的聖誕紅
來調色。

花材 / 大戟白雪公主 玫瑰
聖誕紅

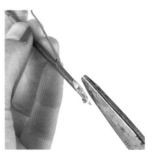

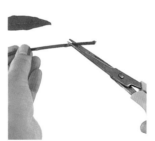

以大戟白雪公主
為例

洗淨從切口流出的白色液
體為要點。

修剪花莖。摘掉葉比較容
易吸水。

以苞木為例

活用苞木 的線條

同為大戟科的苞木，是具有成熟氣氛的花種。與其插
入花堆中，不如在空間飄浮般來插為秘訣。吸水法相
同。

花材 / 苞木 大戟白雪公主 玫瑰 百合水仙

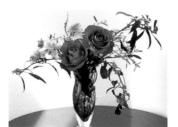

修剪花莖。摘掉葉比較容
易吸水。

吸熱水的方法

水切後如果無法充分吸水，最後建議試試看的手法就是「吸熱水」。如果吸水的狀況不佳，不妨試試這種方法。

吸熱水15～30秒

先用舊報紙包住花朵的部分，以免接觸熱氣，並噴水來增加溼氣。熱水的量2～3cm深就夠了。用小鍋，熱氣比較不會接觸到花。水切後立刻吸熱水。時間以15～30秒為基準，但如果是瑪格麗特等花莖粗的花種，就吸2～4分鐘。

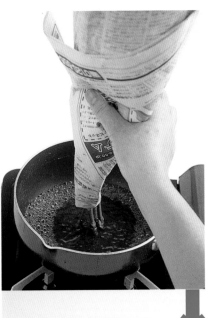

3cm

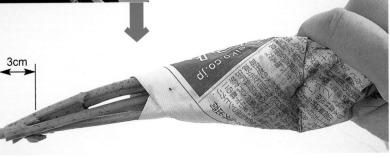

一般的吸水法是「水切」

通常是採用這種方法來充分吸水。首先在足夠的水中把花莖剪去5～6cm。然後插入深的容器浸泡一～兩小時。

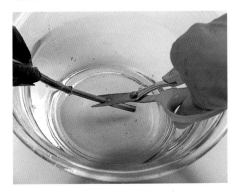

吸熱水變色的花莖

玫瑰的花莖很快變色，但有些花不大會變色。變色的部分可以不理會，但也可在充分吸水後切掉再使用。

泡水 1～2 小時

吸熱水後立刻插入深的容器中泡水。選用深的容器為秘訣。浸泡一～兩小時再用來設計。

❷ **要點** 適合吸熱水的花種

適合如瑪格麗特、玫瑰、大理花、滿天星、鐵線蓮、繡球花、莢迷、黃金金字塔、孔雀翠菊等葉容易枯萎的花種。球根的花種水切即可。

火燒的方法

邊旋轉邊燒1～3分鐘

水切後，邊旋轉邊把花莖的根部約3cm燒1～3分鐘變黑。此時用濕報紙包住花材，僅露出燒的部分。

變成像黑炭的部分

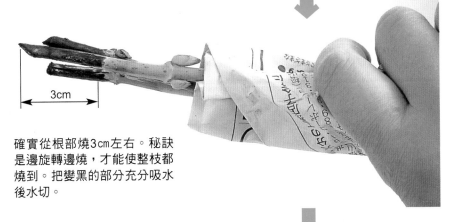

3cm

確實從根部燒3cm左右。秘訣是邊旋轉邊燒，才能使整枝都燒到。把變黑的部分充分吸水後水切。

如果是吸水力容易衰退的花材

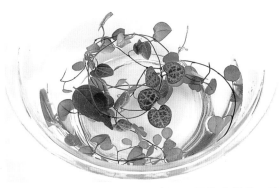

野花或野草等吸水力容易衰退，因此水切後一直泡在水中就會恢復元氣。不要忘記用噴壺噴水來預防乾燥。這是適合長春藤等花材的吸水方法。

> **要點** 適合火燒方法的花種
> 這種方法適合花莖硬而水分少的花種。繡球花、金魚草、紫羅蘭、大理花、草珊瑚、玫瑰、瑪格麗特、聖誕紅、菝迷等。燒的時間短而不易傷到花。反之，花莖粗而水分多的菜花或鬱金香等，即使不火燒也很會吸水。

準備深的容器

在燒之前先準備好水。在深的容器裝入約20cm深的水量。燒好後立刻插入深水中，放置兩小時左右讓花的尖端能充分吸水。

這種方法也是最後手段之一。也稱為「火燒吸水」或「燃燒法」。先用濕報紙包住花材，水切後，立刻用火炎燒根部3cm。

也學習枝的吸水法

枝類僅在空中折斷就有效果，但吸水的基本是「割裂」。對鐵線蓮或金合歡等也有效果。也可使用吸熱水或火燒後吸水的方法。枝類，通常使用剪刀，因此請小心處理。

「割裂」

「割裂」有割成一字形與十字形。如圖般抓牢枝，用剪刀把根部「割裂」。

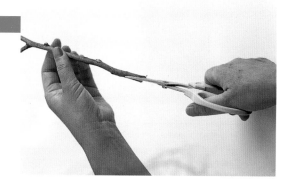

這是一字形的「割裂」。如果要割成十字形，就在割出一字形後再割一次即可。

敲打

如紫丁香般不易吸水的花種，就用槌子敲打根部。

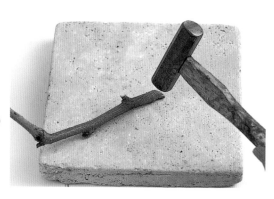

剝掉樹皮

用剪刀把枝「割裂」。如此就容易充分吸水，插在吸水性海綿或劍山時也能牢牢固定。

用剪刀在距枝的根部5cm左右上方的樹皮劃上切痕。用手邊轉枝邊剪為秘訣。

如圖剝下切痕處下面部分的樹皮，就更容易充分吸水。如果用手指剝不掉，就用剪刀割掉。

茶花的**分枝**

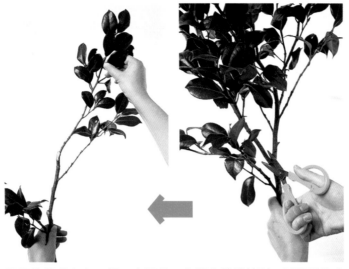

不要修剪成直直一根。也要留意摘葉的方法。葉有表裡，因此在設計前要看仔細。

先觀察整體枝形，活用線條來修剪。剪下來的枝，把葉整理後仍可使用。

茶花的**小型設計**

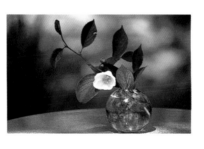

茶花持久，因此如果稍微枯萎，只要剪短重新插過就能繼續欣賞。可活用枝態設計成日式茶室風。

剪枝的秘訣

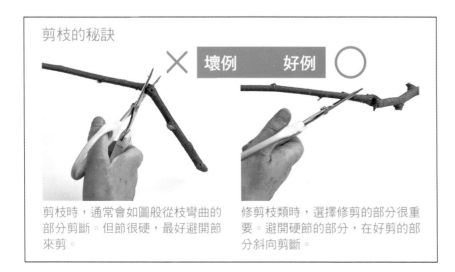

× 壞例　好例 ○

剪枝時，通常會如圖般從枝彎曲的部分剪斷。但節很硬，最好避開節來剪。

修剪枝類時，選擇修剪的部分很重要。避開硬節的部分，在好剪的部分斜向剪斷。

茶花的處理法

茶花的花朵顏色豐富，葉也油亮美麗。在日式、西式花藝都是常使用的花。

茶花僅修剪葉就能展現出美感。把葉修剪得清爽就不會顯得雜亂。

因為通常是露天栽培，故葉容易髒污。用水洗淨後，用濕布擦去污穢。這種花材耐暖氣，也持久，當作過年的花材受到青睞。

充分吸水來養生為秘訣。

也牢記野花的吸水法

讓野花吸水很困難，如果野花栽培或吸水簡單，早就在花店出售了。原則上「如果不能吸水就不要摘」。摘下後不要吹到風，並用濕衛生紙包住切口帶回家。

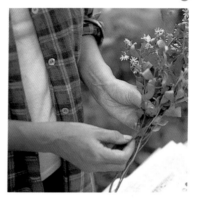

1 摘下野花後，摘掉多餘的葉或泡在水中部分的葉。摘花的時機最好選在清晨或傍晚。花材是野紺菊。

4 把花莖水切。用舊報紙包起來的理由是吸水快，以及防止葉的水分蒸發。

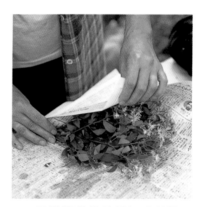

2 把摘下的花依長短或種類分開，然後用手把花的尾端弄齊，用舊報紙蓬鬆包起來。

5 插入水中，養生一～兩小時。帶回家時，用濕衛生紙包住切口，再用舊報紙整個包起來。

3 準備可裝入足夠份量水的容器。在水中加入切花延命材就更有效。另一種方法是泡在明礬的水溶液中。

6 如圖般依種類分別用舊報紙包起來養生。帶回家時把花向下來拿，可防止水分的蒸發。

逆水的方法

在葉的背側淋水稱為「逆水」。在容器準備足夠的水量。如圖般拿著枝，把水淋在頁的背側。另外還有一種方法就是用噴壺噴霧。

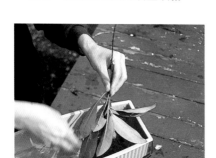

水折的方法

把沒有吸水力的花，在水中剪斷莖來吸水的方法就是水切，如圖般在水中折斷也有效。這是最簡單的方法。細枝類、菊類等都容易折斷。

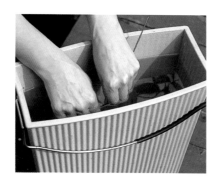

深水的方法

2 其次把花向上，插入深的容器中。注意水量，不要讓花朵泡水。嫩葉也容易受傷，必須注意。

1 當植物沒有元氣時，用舊報紙把整個蓬鬆包起來，如圖般先逆水，充分淋水。

澤藤蓓蕾的設計

澤藤做為庭院樹木很有人氣。比米粒還小的蓓蕾在晚春會同時開花。秋天會長出藍色的果實。

花材／澤藤

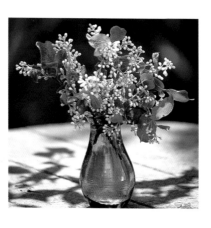

水折、逆水、深水的方法

即使花或葉稍微乾枯也不要死心。準備足夠的水，使其充分吸水。除水切之外，還有需要牢記的基本方法。

漂亮整理花或葉

你是否認為一旦插好的花，就一直擺著不動到最後？時間一久就會枯萎，此時只要把枯萎或開完花的部分摘掉再重新插過，既能繼續欣賞，又可練習插花。

摘掉枯萎的花

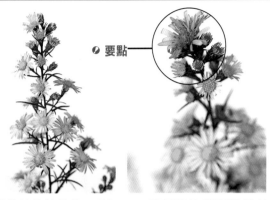
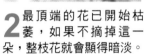

● 要點

3 摘掉枯萎的花後，看起來還是很漂亮。插好後仍要不時檢查。

2 最頂端的花已開始枯萎，如果不摘掉這一朵，整枝花就會顯得暗淡。

1 孔雀翠菊這種花材便宜，一枝的分枝也份量十足，因此不論當作主角或配角來插均可。

注意摘葉的方法

3 把葉全部摘掉就變成這樣。在花莖尖端的圓形花很醒目。依摘葉的方法，花的表情會差很多。

2 僅留下花旁邊兩片葉，其他的葉全部摘掉。如此花與葉看起來就像一朵花，非常獨特而可愛。

1 剛買來的千日紅。如果葉枯萎，就僅摘掉枯萎的部分重新插過。葉容易乾枯或受傷，請特別注意。

先綁成花束再設計

參照花束頁(p140)，弄成一束後用橡皮筋綁好。插入水中部分的葉容易腐爛，因此全部摘掉。

在弄成一束前，把千日紅的葉全部摘掉，孔雀翠菊則分枝。整理成蓬鬆樸素感的花束。

花材 / 千日紅
孔雀翠菊

分枝來突顯花的魅力

有些花把一枝按花莖分開使用，要比使用一整枝來設計更美。白蜀葵或翠菊、麥仙翁等分枝後，比較能隨心所欲來設計，完成後也更美。

白蜀菊的分枝

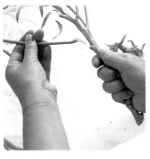

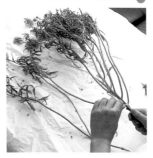

1 白蜀菊從一枝會長出許多莖，如果照原樣來插就很難設計。因此建議如圖般一根一根分枝來使用。

2 用手抓著花莖的根，向下拉就能簡單折斷。

3 分枝後一根一根排列起來，約有十根左右。在此把下方多餘的葉摘掉，就能使花莖顯得更清爽。

插入吸水性海綿前的整理

如果要插入吸水性海綿，就把距下方約10cm的葉或刺全部摘掉。把花莖斜切就好插。

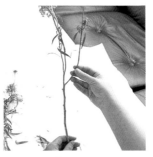

4 把每一根多餘的葉或莖摘掉，這個步驟稱為「清理花」。雖然費事，但只要這個步驟做得徹底，最後設計出來的成品就差很多。

5 完成「清理花」。其餘的花也全部整理成這樣。

孔雀翠菊的清理

先一根一根分枝，不用部分的葉或莖就摘掉。

玫瑰的清理

玫瑰先把插入水中部分的葉或多餘的葉摘掉。其次用手指把刺逐一掰掉。玫瑰的葉如果摘掉太多，水分容易蒸發，因此請注意。

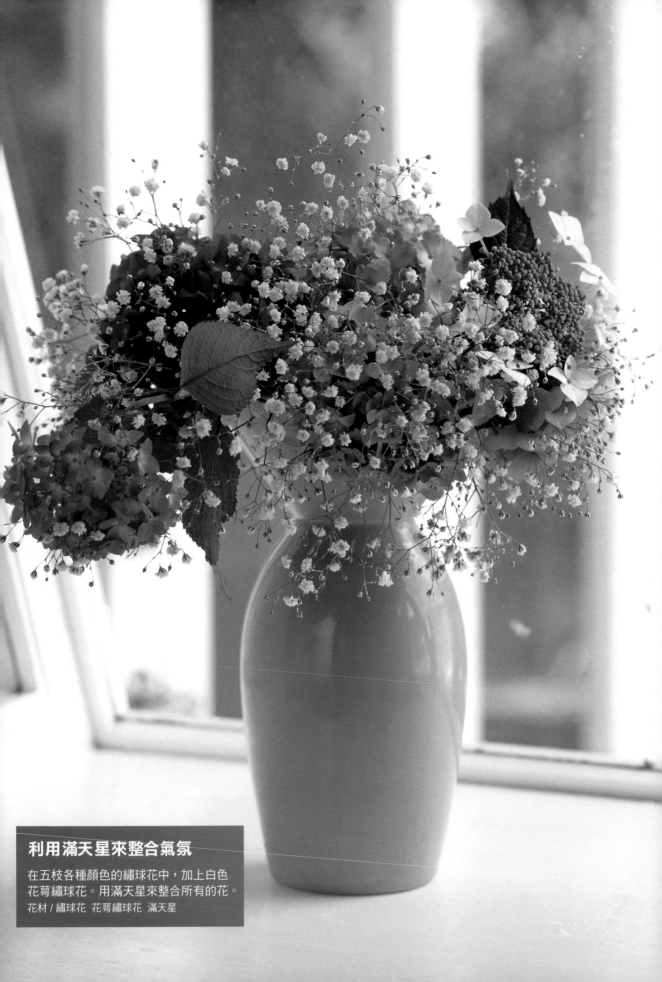

利用滿天星來整合氣氛

在五枝各種顏色的繡球花中,加上白色
花萼繡球花。用滿天星來整合所有的花。
花材 / 繡球花 花萼繡球花 滿天星

嘗試插插看！學習插插固定的方法！

Chapter 2

滿載隨心所欲設計花藝的秘訣！

一朵繡球花的可愛設計

把大朵的繡球花分成小朵插在瓶口附近。加上分枝的滿天星。最後筆直插入一枝利久草。

花材／繡球花 滿天星 利久草

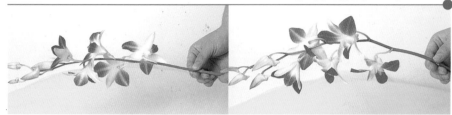

秋石斛蘭有表裡之分

這邊是背面。花的臉朝向那邊。　　這邊是表面。花的臉會朝向正面。

把花插入水中**來花留**

秋石斛蘭便宜又耐用，插入水中也持久。把花莖下方的老舊花插入花器來花留。

花材 / 秋石斛

三友花**以分枝為要點**

三友花

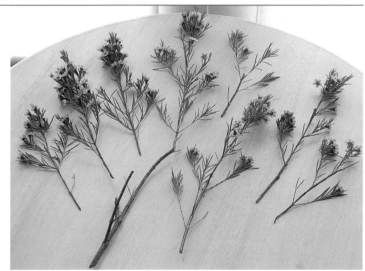

把一枝分成多根，花多的枝剪短，花少、枝態美的枝剪長一點為秘訣。長的枝保留下方的小枝，就能做成花留，插入花器中就不會晃動。

一枝一枝插**使花莖交叉**

並非整枝插入，而是分枝後一枝一枝插入，如此才好整理。不要都剪成同樣的長度為秘訣。

花材 / 三友花　黃花波斯菊　可憐草

花從整體來看很重要

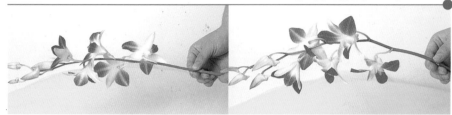

花卉設計是從觀察花或葉或枝開始。如此就能看出形狀或顏色的優點

雖然是同一種花，但每一枝的姿態或花與葉的色調均不同。當然種類不同，全部也不同。觀看葉色或長法。觀看花的形狀或大小與色調。觀看枝的線條。然後養成活用其優點來設計的習慣。

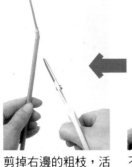

剪掉右邊的粗枝，活
用左邊的線條。

不要修剪成直直一根
，高明活用其線條。

先觀看整體的形狀

枝的表裡如何？密集的
部位？不好看的枝或枯
萎的枝？用長的或用短
的？有各種檢查要點。

分枝的秘訣

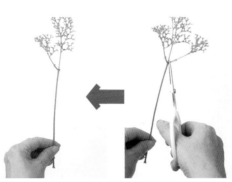

變成流暢的枝。剪掉
的部分仍可利用，因
此不要丟棄。

整理花集中在一處的
部分。

交叉的枝或平行的枝就
剪掉。

利用花器把日式形象的龍膽
變成西式

把花材插在瓶口來
呈現份量感。
花材 / 龍膽 莢迷

使用剪刀時的注意事項

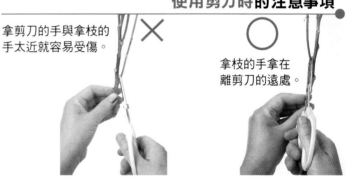

拿剪刀的手與拿枝的
手太近就容易受傷。

拿枝的手拿在
離剪刀的遠處。

把一枝龍膽剪成三枝

分枝時，把每一
枝的花莖留長一
點為要點。

紫與白色的雙色
龍膽非常稀有。

高明使用吸水性海綿

吸水性海綿不論是供應水或固定花都好用！花座也有乾燥型。

最好用的是方塊形。配合花卉設計或花器裁剪使用。但一旦含水乾燥後就不能再使用。

乾燥型的心形花座、「空心心形」。挖下來的小心形也可用來插花。因為不吸水，故不適合用來插鮮花。固定乾燥花或樹子或緞帶。

乾燥型的半圓形兩個。其實這是把方塊形裁剪而成的手工成品。方塊形能自由裁剪成各種形狀的花座。

托架形有尖端筆直和頸部向前傾等兩種。有各種尺寸。不僅能用於新娘捧花，也可用來插花。

乾燥型的方塊形。和吸水性海綿不同，不吸水。因此在購買時先確認用途。

甜甜圈形附水盤的花圈形。可用來做為桌花的花座。含水量大，因此如果要用來掛壁，就選擇乾燥花用的花座。

吸水性海綿是把樹脂發泡而成，因此能充分吸水。用來固定花或給水都好用。有很多種形狀，一般是能配合花器裁剪使用的方塊形。在大型花店或手工藝品店都能買到。

先含水

先用刀試切。裡面還是乾燥的狀態。如果插花時發出ㄕㄚ的聲音就要注意。

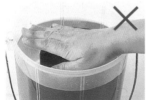

即使再趕時間，也不要用手從上方壓，勉強使其沉入。

吸水性海綿可裁剪成自己想要的大小或形狀來使用。一旦泡水乾燥後就不能再使用。放入足夠份量的水中，等待自然滲透。

1 容器是圓底的烤皿。配合形狀來裁剪吸水性海綿。

2 把吸水性海綿放入容器。此時要留下空隙來裝水。

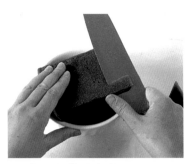

3 角在插花時容易變形，因此必須修整。

4 四個角都要修整。

5 如果太高，就用膠帶固定吸水性海綿。

6 準備完成。就可以開始使用吸水性海綿的面來插花。

大小、高度，要注意這裡喔！

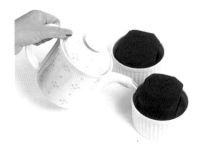

把吸水性海綿放入容器後，就倒入足夠的水。因為花會吸很多的水。

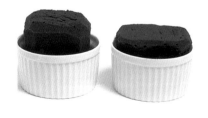

吸水性海綿如果比容器高(左)，就能插很較多枝花。和右邊比較，也能在側面從下向上插入莖而呈現立體感。

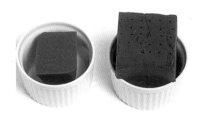

左邊的海綿比容器小太多，這樣裝水後會浮上來而不好插。右邊又太大，就沒有空隙裝水。

注意吸水性海綿的高度與平衡

若要設計出豪華感，能插很多枝花，吸水性海綿也要夠高。雖然使用同樣花器，但依吸水性海綿的高矮與花的插法，完成後的大小或氣氛也全然不同。如果想把宴會用的花卉設計重新改成小型花卉設計，就能做為參考。

如果花短或少

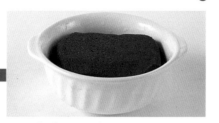

如果花材的花短或少，吸水性海綿也要小。裁剪成不露出烤皿的高度。比花器矮1～2cm為基準。

因吸水性海綿比烤皿的位置低，因此鬱金香就以向上的感覺來插。其他的花也插入烤皿內。

如果橫向延伸

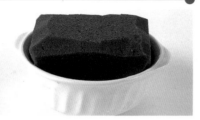

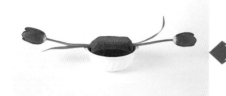

吸水性海綿的高度以露出烤皿1～2cm為基準。在露出烤皿的部分，把花橫向來插就會有延伸感。

在露出吸水性海綿1～2cm的部分，橫向平行插入鬱金香。其他的花不要插得比這個低。

如果想呈現豪華感

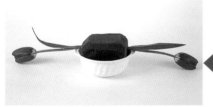

和露出烤皿的吸水性海綿的高度比較看看。要比花器高出5cm。以這個高度為要點。

插入鬱金香來看看差別。把花插成從吸水性海綿下垂的姿態。這是要點。

盤或淺的花器就用尖座來固定吸水性海綿

5 這樣吸水性海綿就不會移動。然後把水倒入花器。

4 把含水的吸水性海綿插在四個腳上來固定。

3 如圖般裝入花器中。

2 把口香糖狀接著劑揉軟，放在花器上，然後把尖座從上壓下來沾黏。

1 這是固定吸水性海綿的尖座。

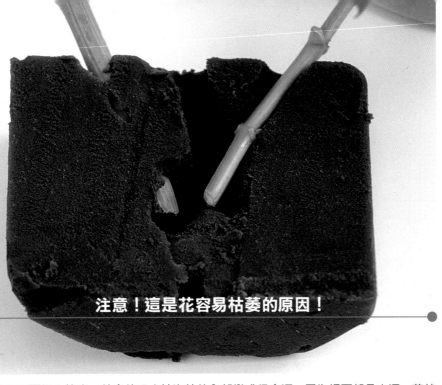

注意！這是花容易枯萎的原因！

吸水性海綿的插法要點

使用吸水性海綿的目的是為了牢牢固定花。為使插好的花持久，也要留意插法。

在吸水性海綿插花時，常會因猶豫插的位置或方向而多次插入拔出。如此一來，吸水性海綿就會出現很多洞，而使插入的花無法牢牢固定。而且，內部會像圖般有很多空洞。這樣花莖就無法吸水，而使花很快枯萎。

如果反覆插入拔出，就會使吸水性海綿的內部變成很多洞。因為裡面都是空洞，花就無法從吸水性海綿吸水。花器的水減少而使花枯萎。而且花莖也會晃動，破壞整體的造型。

花莖應插入幾公分？

把花莖插入吸水性海綿時，應插入幾公分呢？這是很多人的疑問。依設計的大小或枝的長度或重量、花的重量、花莖的性質等，都有所不同。

插淺時就會晃動而使花的方向改變，或下垂變得無精打采。如果是小型的花卉設計，以插入2～4公分為基準。

插枝類時的秘訣

如果是插枝類，或花重、花莖光滑，只要把根部斜切後「割裂」就容易固定。「割裂」可劃上一字形或十字形。

吸水性海綿的插法依花莖而異。彎曲的花莖或在粗枝割裂就能插得很穩固。一旦插入就不要再拔出重插。

在吸水性海綿插花

右邊是利用對比色或鮮豔色來呈現個性。
左邊是集合同色系來呈現輕盈的形象。

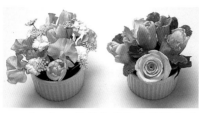

4 右‧把三朵紫色的飛燕草當作重點裝飾。左‧緞帶花把一枝花分成七串均衡插入。

1 右‧把三朵鬱金香橫向排成一列。再加上兩朵玫瑰成十字形。左‧把三朵鬱金香縱向排成一列。

5 右‧把五枝黃色的黃孔雀均等插在花器的周圍。左‧再加上三朵濃粉紅色的楊貴妃當作重點裝飾。

2 右‧把三朵土耳其桔梗均衡插在鬱金香之間。左‧先把兩枝香豌豆插成十字形，接著把三枝均衡插入中間。

6 右‧把三枝綠色的小麥縱向排成一列形成強烈的印象。左‧把三枝淡紫色的星辰花插在花器的周圍，把三枝紅紫色的星辰花當作重點裝飾。

3 右‧把五枝星辰花均衡插在花器的周圍。左‧把五朵康乃馨縱向插三枝、橫向插兩枝成十字形。

花把葉的部分全部摘掉，整理成15㎝長，在插入吸水性海綿前先水切。把吸水性海綿放入直徑10㎝、高5㎝的烤皿。吸水性海綿的使用份量要配合花器來裁剪。含水前先把水倒入花器，再放入吸水性海綿，使其自然沉入水中，充分滲透後再使用。如果用手勉強壓使其沉入，內部就會被空氣封閉而無法充分吸水。

注意切口

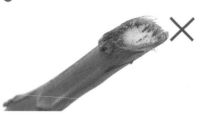

如果用不利的刀來切，切口就會變成鋸齒形，使效果減半。裡面的管壓扁，就容易孳生細菌。

花莖斜切

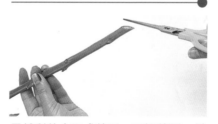

用銳利的小刀或剪刀一口氣剪斷。斜切時，吸水面積就變廣而有效果。

如果是淋浴型設計

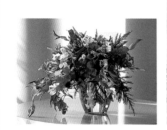

淋浴型的設計。花從花器露出來插為要點。

花材／百合水仙 杉

把免洗筷或木棒插入吸水性海綿，如圖般架在花器的口。把吸水性海綿露出高一點，這樣才能從下向上斜插花

牢固裝載花器的口

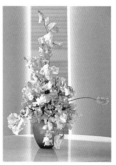

花藝的基本風格式設計。頂端的花材是花器的三倍高。

花材／香豌豆 孔雀翠菊

配合花器的口來裁剪吸水性海綿。從下向上傾斜露出高度。一點一點把水加入花器，加滿為止。

把整把花束裝入花器

尖端的吸水性海綿雖小，但卻能插這麼多花。把插好的整把花束裝入花器。這樣當作新娘捧花也很棒。

花材／百合 夏季香豌豆
飛燕草 玉羊齒

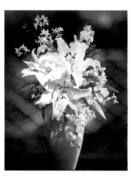

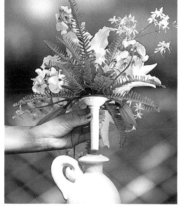

使用托架形的吸水性海綿。在塑膠製把手的尖端裝有吸水性海綿。

修剪造型式的設計

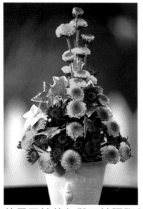

在素燒的小盆裝入吸水性海綿。

使用五枝黃色與三枝胭脂色的叢枝菊。僅使用花設計成修剪造型式。添加長春藤來掩蓋吸水性海綿。

花材／叢枝菊 長春藤

海綿不能兩個重疊使用 ✕

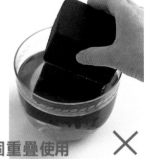

吸水性海綿如果不夠高，通常會重疊使用。這種情形如果花器經常裝滿水還沒問題，但當水減少後，水就不能滲入上面的吸水性海綿，就會使花提早枯萎。

學習整理康乃馨的花

康乃馨漂亮的花色越來越多。價格便宜又持久，因此只要牢記整理秘訣就很好用。折斷的花放在器皿漂浮就能一直利用到最後。

處理康乃馨的節

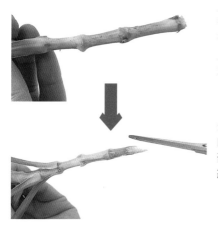

康乃馨的莖有節為特徵。一枝的莖有粗的部分與細的部分，如此就很難穩穩插入吸水性海綿。

先用銳利的剪刀把粗的節削平，並斜切根部，再插入吸水性海綿。

淡橙色的康乃馨。請注意莖。

牢固插入的秘訣

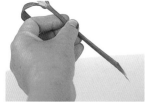

3 如圖般把莖的尖端斜切成銳角。

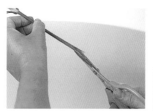

2 先量節與節的間隔，用利剪斜掉切節。

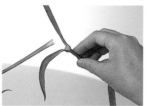

1 康乃馨通常會從莖的節折斷，但如果從節來插就插不牢固。

5 插入尖端的3cm，在節的部分固定。利用節就能牢牢固定。

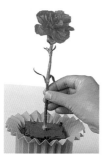

4 注意莖！把尖端到節約3cm處插入吸水性海綿。

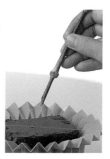

竹籃的設計

利用細莖的花來呈現動態。如果在小型吸水性海綿插太多花就容易塌掉，或因裡面的莖交叉而不好插。

花材 / 康乃馨 鬱金香 小蒼蘭 珍珠繡線菊 玫瑰

把吸水性海綿放入竹籃來插花時，必須設法不漏水，如果沒有裝入盛水的容器，就剪下玻璃紙鋪上。

1 銀河草。活用葉的圓形與顏色。

2 重疊兩個花盆來增加高度。把吸水性海綿放入花盆時注意不要從邊緣露出，然後加入足夠的水。

3 銀河草把大片葉插在下面，小片葉插稍高，以方便插花。全都插在中心部。

花材 / 玫瑰 勿忘草 秧田草莓 銀河草

利用銀河草來掩蓋

活用銀河草的圓葉形狀來掩蓋吸水性海綿。

在吸水性海綿插花時，處理綠色植物的方法是要點。先插綠色植物來掩蓋吸水性海綿，插好花後，再用綠色植物來填補。以下先把大小兩片銀河草的葉形成一高一低插入，然後再插花。

1 把一枝拉莎羊齒分切成五根。

2 先把最大的葉插入中央。莖如果不夠長，就摘掉下方的葉，斜切莖來插入。

3 把其餘的葉插入中心部，邊緣不插。

設計完成。看不見花座。
花材 / 康乃馨 香豌豆 珍珠繡線菊 拉莎羊齒

分切拉莎羊齒

使用吸水性海綿的設計，如果不插入足夠的花就容易使吸水性海綿外露。以下介紹如何利用綠色植物來高明設計少量的花。

首先介紹使用觀葉植物、覆蓋吸水性海綿的方法，在此是使用一片的蕨葉覆蓋之方法，剪裁如圖之形狀，隱藏住吸水性海綿。

利用劍山來固定花

「劍山墊」雖然是橡膠製，但把劍山放入花器時仍要輕輕放。

劍山有圓形與方形、半圓形等各種形狀。

把劍山放入花器

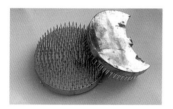

把半月形劍山倒過來壓住就方便。

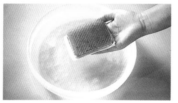

劍山在花器中會滑動，有時可能會傷到花器。因此先把衛生紙或舊報紙鋪在下方再放入。

花或草的插法

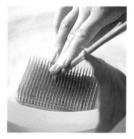

3 接著再向想要傾倒的方向來調整。不要一開始就斜插。

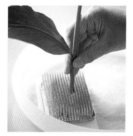

2 插入時從上向下筆直插入。

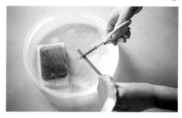

1 草本植物的莖軟，因此橫向切斷。粗莖或硬莖則斜切。

葉的插法

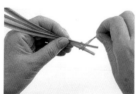

1 細的葉先纏上橡皮筋再插。

2 用手把線條調整漂亮。

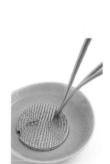

3 看起來就像三枝從同一處長出來。

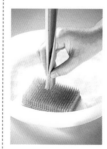

2 拿著裏的部分，筆直插入。

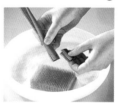

1 葉類如果單把一片插入就容易傾倒，因此把剪短的葉裏在外側來插。

3 筆直插入後再來調整傾斜的角度形成線條。傾倒時看切口就不易倒下。

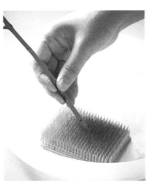
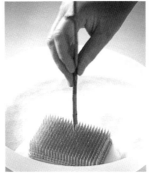

2 從上向下筆直插入。

枝的插法

1 枝類斜切再插為基本。硬枝或粗枝就劃上一字形或十字形來插。

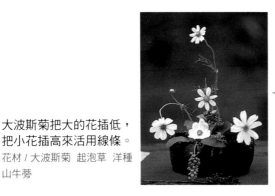

大波斯菊把大的花插低，把小花插高來活用線條。

花材／大波斯菊 起泡草 洋種山牛蒡

使用劍山來設計

把裝劍山和水的空罐放入籃子來插花。

插細莖時

3 竹或蔓草等各種莖細的植物，就以「穿裙子」來處理。

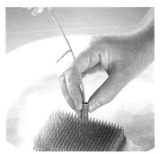

2 「穿裙子」後，根部就變粗，插入時就能牢固。

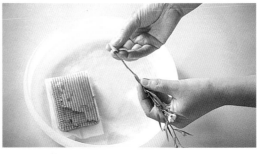

1 如果莖太細而無法插在劍山的花材，就先在根部「穿裙子」。「穿裙子」就是套上其他粗又軟的莖。

劍山的保養

4 用完後，用乾毛巾擦乾水分再收好。

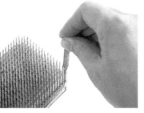

3 僅插入「劍山錐子」就能修正成筆直。

2 歪斜的針，可用「劍山錐子」弄直。

1 用「劍山錐子」來清除垃圾。也可用剪刀或梳子。

利用塑膠劍山來設計

塑膠劍山的材質透明、不顯眼，因此插好後外露也無所謂。因附帶吸盤，故只要是底部平坦的容器就能吸附。了解其特徵來善加利用。

把塑膠劍山放入玻璃小皿

因底部平坦而能緊貼，非常方便。使用小型的圓形。

各種附吸盤的塑膠劍山

因附帶吸盤，故只要是底部平坦的容器就能緊貼而穩固

添加同色但質感不同的花

名為芭蕾舞者的鬱金香。因為莖細，如果把兩枝向左右兩側插，中心就空蕩而看到劍山。因此把圓形花的袖珍牡丹插在根部來掩蓋。

花材 / 鬱金香　袖珍牡丹

活用同色但形狀不同的花的特徵

從後方來看的形態。把花從同一處分向左右來插。使用和鬱金香同色的袖珍牡丹為要點。

把粉紅色的紫羅蘭插在腳邊來突顯花風

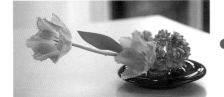

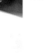

把長短兩枝鬱金香如從同一處橫向長出般傾倒來插。在根部用紫羅蘭來掩蓋劍山。

花材 / 鬱金香　紫羅蘭

插花式的設計

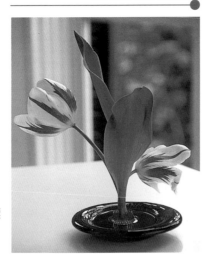

如從小型劍山的中心長出般來設計花與葉。花、葉把根部切直來插就穩固。活用鬱金香漂亮的葉。

花材 / 鬱金香

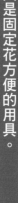

46

固定花的技巧

右起為銅線、土茯苓、白砂、玻璃珠、小樹枝。身邊的東西很多都適合用來固定花。選擇耐水的。

串鈴花與風信子是用螺旋狀的銅線來彌補高度。銀蓮花與土茯苓要配合顏色。金合歡與珍珠繡線菊插在白砂中。藍色千鳥草的細莖用玻璃珠牢牢固定。鬱金香利用兩枝二股小樹枝倒插來固定花。

花材 / 右起為串鈴花、風信子、銀蓮花、珍珠繡線菊、金合歡、藍色千鳥草、鬱金香

用膠帶來固定花

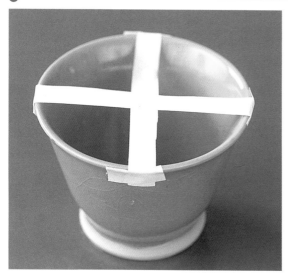

花材少而容器大時，可嘗試這種方法。把膠帶十字形貼在容器口。分成四份，僅在一處插花。

從後方來看。先用葉來掩蓋膠帶，然後再插入花。

花材 / 長花塞丁子 五枚爬山虎

固定花的各種方法

牢牢固定插好的花是花卉設計的基本。以下學習簡單的方法。

除吸水性海綿或劍山之外，還有許多其他固定花的方法。在此介紹不使用特殊用具也能固定花的技巧。

學習先插花後插葉的方法

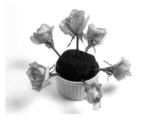

1 材料有九枝玫瑰、半枝滿天星、一枝壽松小樹枝。事先整理好。

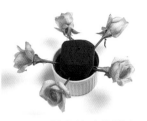

2 吸水性海綿比花器高3㎝。把五枝花分成五等份水平插入。

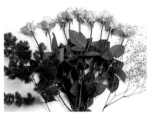

3 選擇花莖筆直半開的玫瑰一枝，筆直插在吸水性海綿的中央。

4 把三枝玫瑰均衡插在先前插入的五枝與中心的玫瑰之間。插成45℃的角度成圓形。

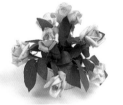

5 把整理好的葉插入。葉的吸水性差，因此剪短一點。大約能保持二、三天。

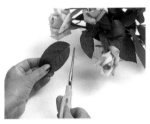

6 插入葉後，如果感覺太擁擠，用剪刀把大片葉剪去，就能變得清爽。

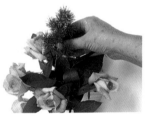

7 把壽松分枝，先摘掉插入吸水性海綿部分的葉再插。

8 僅靠玫瑰的葉無法填補空間的部分，就把壽松比花稍低均等插入。

9 滿天星不要插太多為秘訣。從容器的邊緣開始插，再向中心插。

有時先插花，有時先插葉。如果像玫瑰或小菊等能使用葉，就先插花。葉少而容易枯萎的花，就先用綠色植物襯底比較保險。

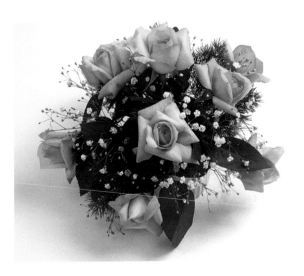

茂密的圓形，完成圓滾滾的設計。玫瑰插得蓬鬆圓滾。葉不要太多。壽松插得比花低以填補空間。滿天星插得和花同高或稍高。依照基本來插。

花材 / 玫瑰 壽松 滿天星

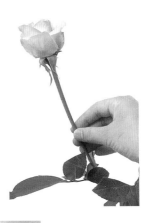

花卉設計前仔細準備

花或綠色植物在設計前的整理很重要。確實做好事先準備，就能整潔美觀的整合，花也能持久。請馬上實行看看

清理玫瑰的要點

1 玫瑰有刺，因此很多人都感到棘手，但只要抓住圖中的部分就不會刺到。此處沒有刺，因此輕輕拿著來做事先準備。

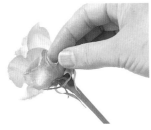

2 把泡水部分的葉摘掉。不好看的葉或骯髒的葉也摘掉，但也不要過度摘掉，否則露出硬梆梆的花莖就有礙觀瞻。

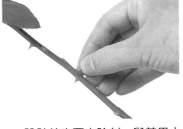

4 受傷或枯萎的花瓣也要摘掉。有些人可能會連外側綠色混入花瓣的部分也摘掉，可依個人喜好。

3 設計前也要去除刺。與其用小刀或剪刀來削，不如用手掰斷，既簡單又不會傷到花莖。

壽松的準備

分枝時，從葉或枝長出的根部位置剪下。如果從莖的一半剪下，就必須再剪一次。菝契也同樣處理。

壽松是一枝約1m高的綠色植物，但在此準備的較小、約30cm高。

玫瑰的葉也很寶貴

剪下莖後看起來就很清爽。只要稍加留意，完成後的美感會差很多。插入後如果感覺葉太多，就剪掉大片葉。

使用剩餘的葉來填補空隙時，秘訣是把剪下花後飛出的莖加以修剪後使用。剪短一點。

學習先插葉後插花的方法

先插入葉來掩蓋花座，然後再插入花來突顯的方法，適合容易枯萎的花、容易折斷的花、莖細的花。這種方法使用的花少，因此是預算少時值得推薦的做法。

1 把一枝拉莎羊齒分枝使用。從下向上，依大片葉的順序剪下。

2 剪下葉時，不要從尖端的葉開始剪，從下用剪刀在節的部分剪下。

3 剪下每片葉後，就變成這種形態。請注意留下中心一枝筆直的莖。

花材 / 左起是拉莎羊齒一枝、康乃馨三枝、孔雀草一枝

4 摘掉下方較大的葉，在填補空間時可使用。

6 如圖般先去除所有葉下方的2～3cm，再插入吸水性海綿。

5 摘掉插入吸水性海綿部分的葉。用手捏住向下拉即可。

9 第一次和容器呈水平插入，第二次呈30°的角度插入，第三次呈60°插入五片。

8 其次把五片大葉插入最初插入的五片之間，利用葉形成圓滾形。

7 從大片葉中選出五片同樣大小的葉，以放射狀插在容器的側面。

11 其次把五朵以45°的角度插入先前五朵之間，中心筆直插入花。

10 康乃馨也和葉一樣，先把五朵以放射狀水平插入容器。

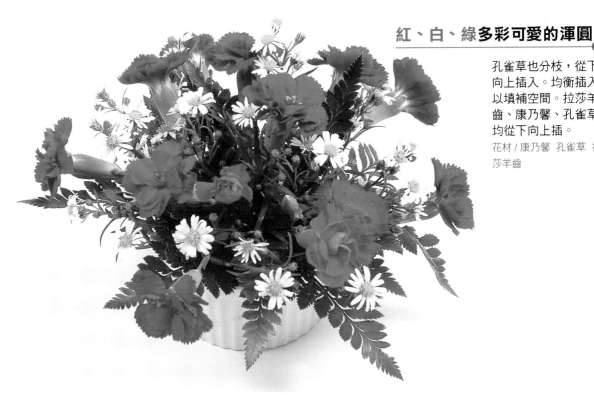

紅、白、綠**多彩可愛的渾圓**

孔雀草也分枝，從下向上插入。均衡插入以填補空間。拉莎羊齒、康乃馨、孔雀草均從下向上插。

花材/康乃馨 孔雀草 拉莎羊齒

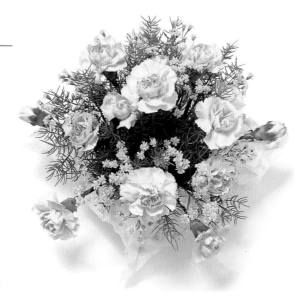

花材 / 康乃馨 黃孔雀 米利翁佩拉

利用康乃馨學習花卉設計的基本方法

花材是以普遍的康乃馨為主。最適合當作母親節禮物的球形設計。

把自己喜愛的花，以自己想要的方式來插也很好，但學習花卉設計的基本形態，就能使花與花不重疊，完成後更加美觀。

2 把五朵康乃馨剪成比先前的稍短，插在先前插在側面的五朵花與花之間。形狀像圍繞中央的花般。

1 先讓吸水性海綿充分吸水後再開始插。把六朵康乃馨修剪成同樣長度，五朵插在側面，一朵筆直插在中央。

把吸水性海綿與包裝紙放入容器。探病或送禮用都方便。

4 把三枝米利翁佩拉分成三～四等份，插得比康乃馨低。掩蓋吸水性海綿。

3 把五朵康乃馨插在側面，花與花不要重疊。把全部十六朵康乃馨插成圓球形的基本形態。

把黃色的黃孔雀稍低插在康乃馨中間。如果要在母親節贈送，就附上緞帶和卡片。

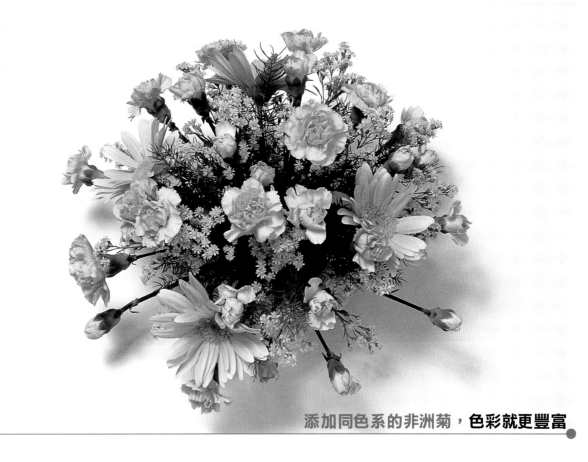

添加同色系的非洲菊，色彩就更豐富

在右邊的花材添加非洲菊。形成大一圈的圓球形。

花材 / 康乃馨　非洲菊
黃孔雀　米利翁佩拉

2 插入23朵康乃馨時，插成從上來看是渾圓、從側面來看是半球狀的圓球形。在此階段就要形成大概的圓形輪廓。

1 把23朵康乃馨中的六朵剪成相同長度，五朵插在側面，一朵筆直插在中央。莖的長度要比周圍的包裝紙稍長。

4 在比康乃馨低的位置插入米利翁佩拉來掩蓋吸水性海綿。在此階段插入黃孔雀就完成。

3 把四朵粉紅色的非洲菊插入康乃馨之間當作重點裝飾。雖同為粉紅色系，但花形不同就會出現變化。

53

高明插入吸水性海綿的方法

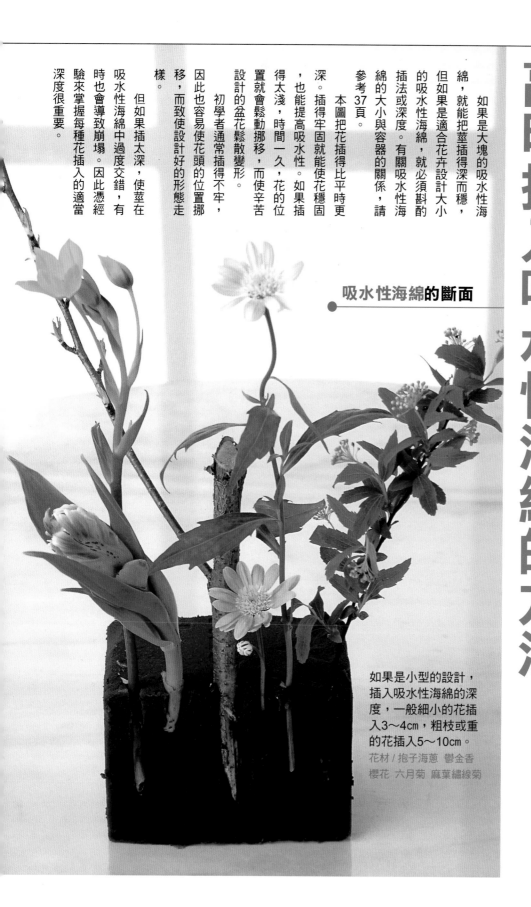

吸水性海綿的斷面

如果是大塊的吸水性海綿，就能把莖插得深而穩，但如果是適合花卉設計大小的吸水性海綿，就必須斟酌插法或深度。有關吸水性海綿的大小與容器的關係，請參考37頁。

本圖把花插得比平時更深。插得牢固就能使花穩固，也能提高吸水性。如果插得太淺，時間一久，花的位置就會鬆動挪移，而使辛苦設計的盆花鬆散變形。

初學者通常插得不牢，因此也容易使花頭的位置挪移，而致使設計好的形態走樣。

但如果插太深，使莖在吸水性海綿中過度交錯，有時也會導致崩塌。因此憑經驗來掌握每種花插入的適當深度很重要。

如果是小型的設計，插入吸水性海綿的深度，一般細小的花插入3～4cm，粗枝或重的花插入5～10cm。

花材／抱子海蔥 鬱金香
櫻花 六月菊 麻葉繡線菊

枯萎花的插法

設計完成的盆花如果枯萎該怎麼辦？只要了解了重新插的方法，就還能繼續欣賞下去。把開完的花剪短再插來扮演掩蓋綠洲的角色。還沒開的蓓蕾插高一點等待開花，或是只插一朵。

把大型的設計重插改成小型的設計

漂亮設計好的盆花禮物，通常可擺上三～四天來欣賞。

花材／透明百合 百合水仙 彩鐘花 蛾蝶花 金雞冠

經過四天，花已經開完的狀態。花的枯萎也逐漸明顯。正是重新插過的時期。

使用小型烤皿。把開完的透明百合插在較低的位置，蓓蕾插在高處。因為花仍在盛開的狀態，故雖是小型設計也很華麗。

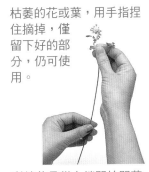

枯萎的花或葉，用手指捏住摘掉，僅留下好的部分，仍可使用。

彩鐘花是從上端開始開花，因此枯萎後僅摘掉最上端的花即可。

重新插過時，把原先插在吸水性海綿的花全部拔出來。

切掉吸水性海綿洞的部分。然後放入小型容器。

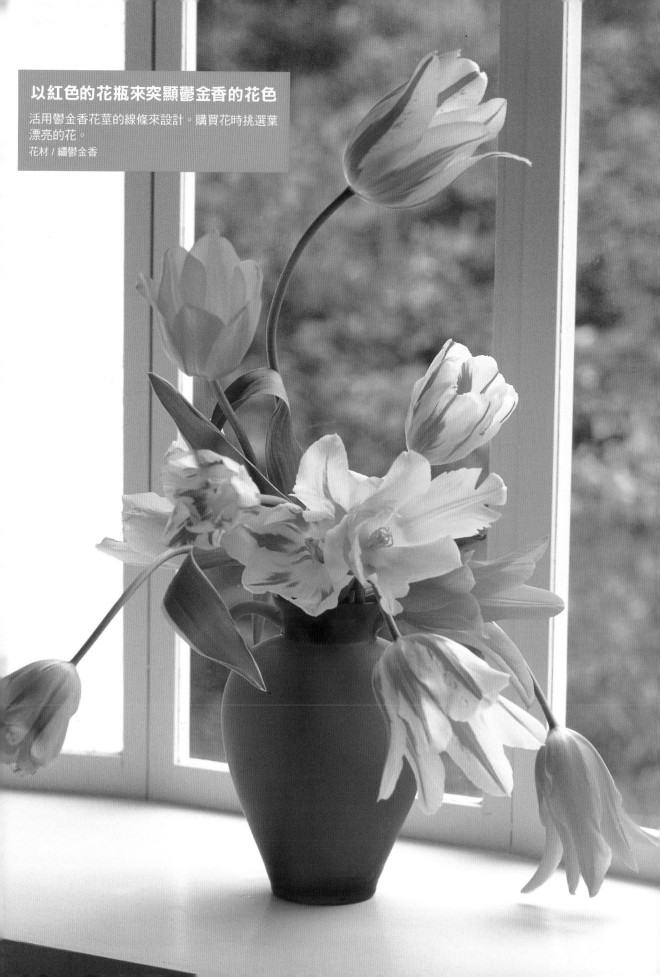

以紅色的花瓶來突顯鬱金香的花色

活用鬱金香花莖的線條來設計。購買花時挑選葉漂亮的花。

花材／繡鬱金香

利用兩種粉紅色的鬱金香來設計

多瓣的鬱金香名為安潔莉卡，搭配開得像百合般濃粉紅色的花。

花材 / 鬱金香

Chapter

3

學習高明插花的要點

精通花卉設計的秘訣

學習花與花器的平衡

非洲菊的高度是「花器高度」的兩倍

15枝非洲菊的設計。如果不想修剪花莖而以長的狀態來插，就只看到長的莖，而且缺乏穩定感。

花材 / 非洲菊

和上面一樣是15枝非洲菊的設計。高度也是「花器高度」的兩倍，但卻有穩定感。改變每一枝花的長度，掩蓋花莖來插，因此能使花更加顯眼。

把花的長度分成高低來設計

插花時，和花器保持平衡很重要。如果配合花瓶來決定花的高度，有時是「花器高度」的兩倍，有時是「花器的高度加寬度」的一點五倍～兩倍。此外，花器的顏色或質感等也會使印象改變，因此不妨當成一種基準來參考。

把15枝插成粉紅色的花叢

花剪短就能持久。把15枝弄成花束般,形成粉紅色的花叢。花與花器同量,因此有穩定感。看不到花莖,非洲菊的氣氛就完全變貌。

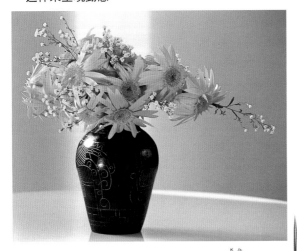

添加黃色的黃孔雀

配合非洲菊黃色的芯,插入同樣是黃色的黃孔雀。非洲菊的高度和上面一樣,但把花稍微橫向延伸來呈現動態。

先把黃色的黃孔雀分枝,再加入粉紅色的花叢中。

把孔雀翠菊低插

「花器高度」的兩倍不變,但如果把白色的孔雀翠菊插在非洲菊之間,就更顯穩定感,印象也變得柔和。

把一枝孔雀翠菊分枝來插。
摘掉泡水的葉。

利用細長的葉來展現高度

插入紐西蘭麻的葉,空間就變成「花器高度」的三～四倍,而予人摩登的印象。插入非洲菊後,再插入兩片檳榔葉,就能顯現穩定感。

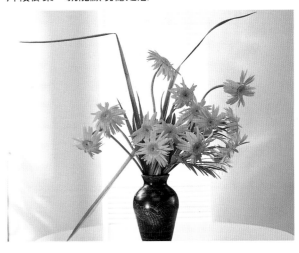

紐西蘭麻。像飛出空間般插入三枝。

用顏料在瓶子畫上圖案

準備能看清楚顏料顏色的白色小盤與畫筆。

在葫蘆形狀的小瓶畫上水滴圖案。纏繞金線或酒椰纖維。

一個插入非洲菊與折鶴蘭。另一個插入莎草和小蝦草。雖是不同的花材，但卻能整合兩者的花色與水滴圖案的顏色。

花材 / 非洲菊　莎草　小蝦草　折鶴蘭

印花紙板用的水性壓克力顏料。用水稀釋後，塗濃一點，也能重畫。如果想要保存，放入180℃的烤箱中烘烤30分鐘就會牢牢附著。

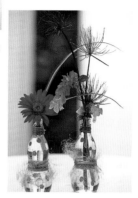

花器也可利用空瓶

如果找不到適合花卉設計的花器，就設法自己來製作獨創的花瓶。撕掉瓶子的商標、洗淨，就能變身成為漂亮的玻璃花器。貼上小東西或用線纏繞、畫上圖案，就能簡單製成。

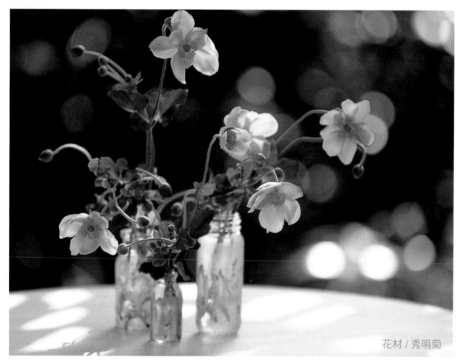

花材 / 秀明菊

把三個調味料瓶配成一組

組合花器來使用，就能變成單個花器無法表現的有趣設計。把三個小型調味料瓶配成一組，把一枝粉紅色的秀明菊分枝來設計。

一瓶高約6～12cm，口徑大的是2.5cm。用黃色與藍色的顏料來繪圖。

料理酒瓶看起來有空瓶的感覺，但如果貼上熱帶魚的小東西，就變成海底形象的圖案。變身成為有趣的花器！

花只有黃色的花傘菊而已。插入比瓶子大的葉仙茅，就使整體呈現綠色的形象。再加上有黃色筋的變葉木與淺綠色的射干。

花材 / 花傘菊 變葉木 仙茅 射干

把小東西貼在**料理酒瓶上**

不擅長繪圖的人，可採用貼小東西的方法。

使用接著劑或水性黏膠來黏貼。

把草的藤纏**繞在瓶身**

高度18cm的綠色瓶子。綠色是容易使用的顏色。

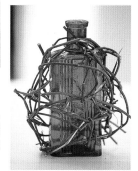

用柔軟的草的藤包裹瓶身編織。就變身成為有日式風味的花器！

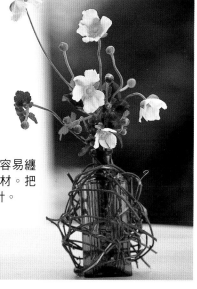

草的藤不易折斷，因此容易纏繞在瓶身，最適合的素材。把白色的秀明菊分枝來設計。

花材 / 秀明菊

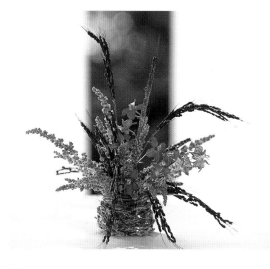

僅纏繞繩索**就完全變貌！**

紫色飛燕草與淺綠色的莧，搭配黑稻而成的日式設計。花材與纏繞瓶身的線色要搭調。

花材 / 飛燕草 莧 黑稻

依花材來改變繩索的顏色，就能搭配各種花。如果是廣口的花器就要放入固定花的東西。

高手秘訣中的秘訣

在花卉設計中要突顯花的美麗之各種技巧。以下是介紹其中簡單又有效果的基本技巧。

十枝甘草的設計

這是瓶口向兩側敞開的玻璃容器(高18㎝)，因此花材容易偏向左右兩邊。插完花後，順時針旋轉10度左右，就會穩定。

橫向使用玻璃容器。利用容器側面的凹部來設計十枝甘草。花不會橫向敞開，但花莖結實而能使花固定。

花材／甘草

把花整理得整潔

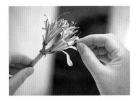

2 從花突出的雄蕊的花粉，用手一個一個全部摘掉。

1 在插花前，先把枯萎的花或葉摘掉，這樣插好時才美。枯萎的花萼部分也要摘掉。

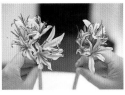

3 右邊是摘掉花粉的狀態。左邊是仍有花粉的狀態，如果不摘掉，一碰到就會弄髒手或衣服。

✕ 捋 過

如想用手捋出線條，就把雙手食指與拇指抓住花莖，利用體溫的傳導仔細捋過。

不要太用力或吸水過度，否則會々ㄆ一丫的一下就折斷。

✕ 穿鐵絲 ○

如果不小心穿，就會像圖般鐵絲穿破花莖而外露。

石蒜科球根的花，甘草的莖筆直，照原樣使用就會欠缺風味。如果想弄彎來顯出線條，可使用22號鐵絲，把鐵絲穿入花莖中。

硬梆梆筆直的莖變得線條柔和

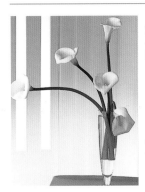

用拇指與食指輕輕把莖捋出線條。使花彎向正面為要點

使硬梆梆筆直的莖變得線條柔和。

白色漂亮的花，其莖粗花又大。插花時要使莖呈現柔和的線條。

百合摘掉雄蕊

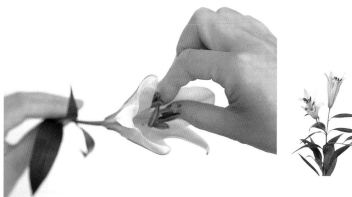

百合

雄蕊尖端茶色的花粉會弄髒花或衣服，因此要摘掉。

這是摘掉花粉的花

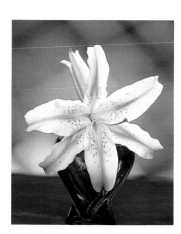

若要擺在人可能會觸碰到的地方，基本上任何一種百合都要摘掉花粉。

摘掉向日葵的花瓣**來變身**

摘掉花瓣後就變成這個模樣。看起來像朵綠色的花。這種狀態就變成乾燥花。

當向日葵的花瓣開始枯萎時，就全部摘掉。

向日葵

摘掉花瓣**來變身！**

紅花是盛開期間短的花。

枯萎時把枯萎的花瓣全都摘掉。

看起來宛如即將開的花。

精通鬱金香的秘訣

橘色鬱金香

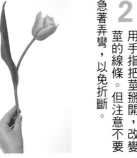

花莖柔軟的白色鬱金香，以下垂的狀態來顯示線條，而花莖結實的橙色花則橫向飛出。

鬱金香插好後經過一天花莖就會移動，花盛開後也會發生變化。

尤其是擺在日照良好的窗邊時，花莖會移動到和剛插好時完全不同的模樣。因此建議每天整理花莖的線條或剪短來重新設計。

製作莖的線條

1 這朵花，葉與莖貼在一起，這樣花就無法突顯出來。

2 用手指把莖掰開，改變莖的線條。但注意不要急著弄彎，以免折斷。

3 和先前比較，花顯眼許多。但翌日又會恢復原狀，因此必須反覆重新製作線條。

摘掉葉

留下漂亮的葉，多餘的葉或髒污、折斷的葉就摘掉。摘掉葉後的花莖部分可能沾到泥巴，請去除乾淨。

葉多的鬱金香

重插的秘訣

把細鐵絲放入玻璃容器變成四方見(從任何角度來看都美的設計)。擺在日照良好的窗邊，隨時觀察花的變化。

花材 / 鬱金香

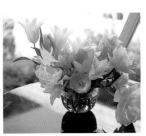

上面的設計隔日就變成這樣。鬱金香每天都會長高，方向也會改變。而且蓓蕾盛開時，模樣也會完全改變。因此每天重插來練習。水如果太多會提早腐爛，因此距瓶底約5～6cm的水量就夠了。

把上面的設計重插就是右邊的設計。每朵花都是盛開，因此感覺很有份量。把鬱金香的高度剪短，整理花來展現美麗的顏色。

<div style="text-align:right">

蓬鬆的滿天星，依插法會變成雜亂的印象，因此一枝一枝分開來插。

精通滿天星的秘訣

學習把滿天星插入花束或小型花卉設計時的分切法。也可應用在藍霧等填補空隙的花。和主花一樣，細心處理很重要。

</div>

整束出售的
滿天星

滿天星的插法

插在花束托架的百合水仙花束。把花一朵一朵分開，像圍繞中心的花般插成渾圓。把花的臉全部朝向中心來插。

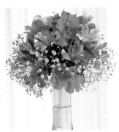

活用中心的花，僅在花束的周圍蓬鬆插入滿天星。這是活用兩者特徵的插法。

把滿天星插在花之間。比百合水仙高，從花束的周圍向中心來插。

插入過多滿天星的設計。如此就看不到主角的百合水仙，先站遠一點來看，確認是否適量。

滿天星的分切法

1 分切時從下方開始。先從雙股的部分或雜亂的部分開始，從大枝開始分枝。

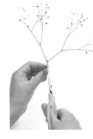

2 把雙股的部分分切。如果以這種狀態來插，整體就會顯得雜亂。觀看枝的線條，把剪短的枝與長的枝分開。

3 仔細觀看花，摘掉開完而變成茶色的花。如果不摘掉，整體就會予人雜亂的印象。

4 分切整理好的滿天星。不要怕麻煩，如果一枝一枝分開插入，結果就會大不相同。顯得雜然的原因就在此。

添加在尼潤中

花莖長的尼潤，最後剪短僅留下花來設計。此時把花莖交叉成圓形。然後再把少量的滿天星插入花的中間。

添加在劍蘭中

劍蘭是從下向上開的花。當開到尖端的花時，就剪短整理成像一朵大花。把滿天星插在腳邊，形成柔和的印象。

綠色植物的處理法

花材不足時或顏色不搭時，可添加觀葉植物或綠色植物。仔細觀看綠色植物來挑選，就能讓以往的設計更有深度。此祕訣建議學習。

從盆栽剪下

剪下後洒入加液體肥料的水，就會又再長出來。

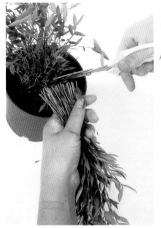

先把葉弄成一束，從根部剪斷。

淺綠色的葉類似竹的細竹。從盆栽剪下使用就很方便。

把細竹用來固定花

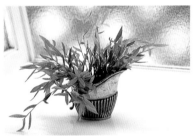

用橡皮筋把細竹綁起來插入。如果一枝一枝散開來插就無法固定

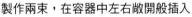

製作兩束，在容器中左右敞開般插入

翠菊把一枝分切成三枝後的一小枝也能漂亮設計。

紫色的翠菊和金星草，配上細竹淺綠色的細葉，就變成清爽的設計。

花材／翠菊 金星草 細竹

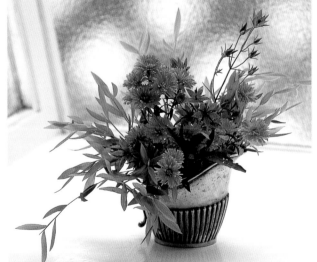

翠菊

66

用小朵的石蕗**來固定花**

石蕗的小葉，不論顏色或形狀均類似銀河草。先插入兩片。

石蕗的綠色和黃色的乒乓草與枝黃。中間插入有黃斑的虎斑木與對比色的莢蓮來調和。

花材 / 乒乓草 枝黃 莢蓮 虎斑木 石蕗

擦淨葉

濕布把葉的髒污一片一片擦淨。

觀葉植物的香港木棉

綠色植物的吸水法

從節的部分剪下。摘掉插入水部分的葉。

葉有斑而美麗的虎斑木。

把根部割裂，以促進吸水。

以此狀態插入瓶中就會長根。有一盆就能永久使用，非常方便。

敲打花莖的吸水法也有效。也適合鐵線蓮的吸水法。

變葉木**的切法**

盆栽的變葉木剪下後，在初夏又會長芽。剪下時從節的部分剪下為秘訣。

長根的綠色植物處理法

花卉設計的花枯萎時，先不要急著丟棄，再檢查一遍花材，應該還有仍完好的綠色植物。長根的可原樣使用來展現根，也可重新種植在花盆中。但有些容易紮根，有些不易紮根。

一個月左右**就會長出根**

一整年都是淺綠色美麗的鑲邊竹蕉。莖長長後剪短、插入水中就會越長越多。不要丟棄，在裝有能看見水量的玻璃容器中種植。只要根沾到水即可，保持一定的水量。

花材 / 鑲邊竹蕉

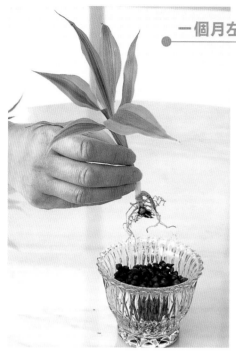

放入玻璃塊**就更漂亮**

與其僅裝水，不如加入玻璃塊來裝飾。水發臭長藻就清洗乾淨。虎斑木是比長春藤不易發根的綠色植物。太熱下葉會變黃，太冷就不發根。

花材 / 虎斑木

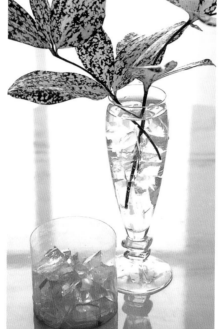

展現長春藤的根**來裝飾**

如果把長春藤放在室內，一整年都會長根。與其插枝，不如長根後種在土中更好栽培。

木炭、竹炭均可
把木炭放入水中，根就不會腐爛，也不會長藻。
在此把木炭弄成小塊來使用。

葉蘭

有效使用葉 1

用葉蘭包裹花瓶

葉蘭是插花時常用的葉，因此日式風格強烈，但在歐美卻有另外的高明用法。乍看是複雜的設計，但其實是超簡單的技巧，請不妨試試看。

挑選符合葉蘭葉寬的容器，包裹後用釘書針固定就完成。

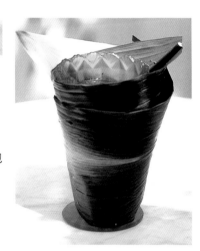

葉蘭不噴水也能維持一週左右，但如果不放心，就連容器一起泡水一小時。

突顯葉蘭的設計

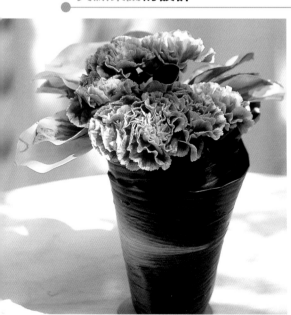

葉蘭有成熟風味，因此康乃馨也挑選穩重的顏色來搭配。木棉的葉使用淺綠色與有斑等兩種。以往木棉僅出售盆栽，但近來已能單買葉。

花材／康乃馨 木棉 葉蘭

有效使用葉 2

以茶花葉製作花盆套

如把葉當作花盆套或固定花，先檢查葉的大小或顏色、形狀，以及不澆水是否會枯萎等，然後再使用。在此使用的是茶花，但可代替茶花使用的葉有光葉石楠或冬樹、日本女貞等葉有光澤、肉厚的。請參考27頁的茶花處理法。

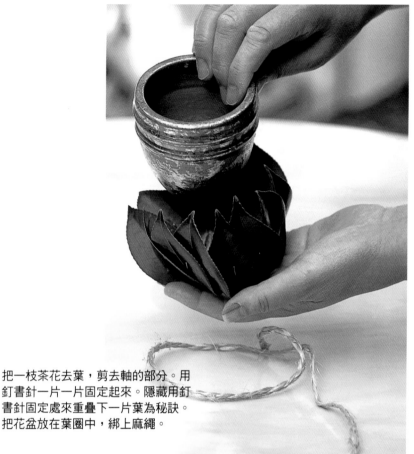

把一枝茶花去葉，剪去軸的部分。用釘書針一片一片固定起來。隱藏用釘書針固定處來重疊下一片葉為秘訣。把花盆放在葉圈中，綁上麻繩。

巴黎風的單朵茶花

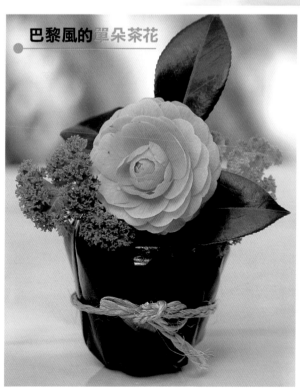

把吸水性海綿放入盆內，先插入羽毛甘藍，再把茶花插在中心。配上明亮綠色的葉，就能突顯茶花葉的美麗。這朵粉紅色的茶花名為少女茶花，花瓣整齊重疊非常美麗。

花材 / 茶花　羽毛甘藍

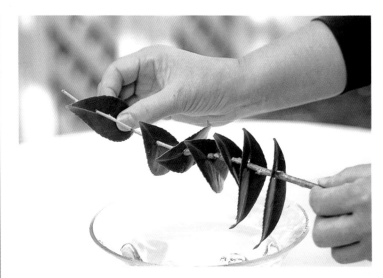

用小樹枝穿過茶花的葉。因為葉硬，把小樹枝的尖端斜切變尖才容易穿透。選葉的大小差不多者為佳。在穿透時葉會旋轉，但不必理會。在春天到夏天，如果能看見水面就會感覺清涼且美觀。花材少量使用。

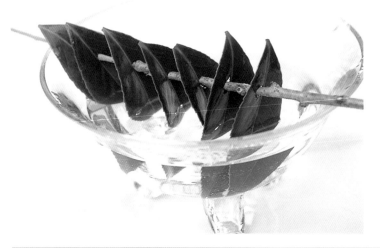

如果是春天，就使用粉紅色系或橙色系的花。夏天則以藍色或白色較為相稱。依季節使用不同的花，就會使設計完全變貌。這是必須牢記的要領。

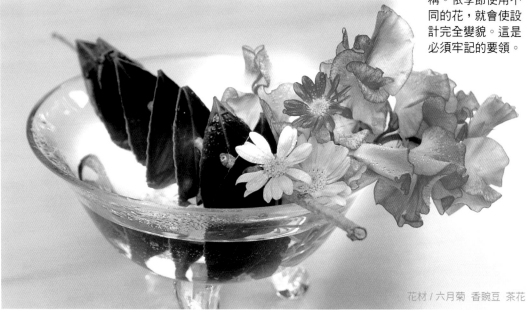

花材 / 六月菊 香豌豆 茶花

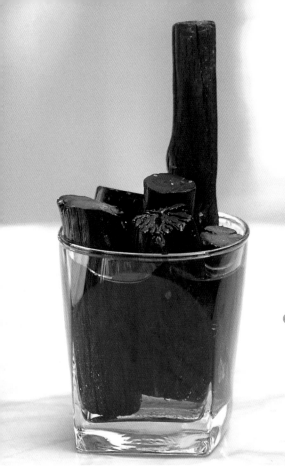

櫻花

製作花座

以木炭製作花座

木炭有防止根腐爛、不長藻的優點。在玻璃容器裝滿細木炭使其不移動。如果沒有圖般的細長條木炭也不要緊，把粗木炭敲碎裝滿玻璃容器也能固定花。

花座是依照計畫來設計花時使用。即使沒有吸水性海綿或劍山，但只要稍微動動腦筋，就能變成如此有美感的花卉設計。

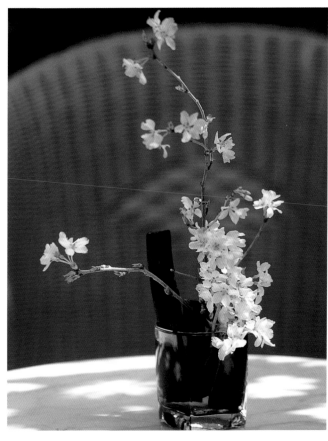

木炭與淺粉紅色的櫻花非常搭配。插在玻璃容器就不會太過和風。活用櫻花枝的線條、突顯花來插。僅使用櫻花簡單設計比較清爽。

花材 / 櫻花

以木賊製作花座

把木賊切成某種程度的長度，插入玻璃容器內。幾枝略長來展現高度就有節奏感。木賊可用來固定花，也可當作花材使用。花少一點才能突顯木賊。

棣棠

棣棠的花容易凋謝，如果在家中庭院開花，剪下一枝如飛出空中般插入，就能完成漂亮的花卉設計。棣棠的表裡明顯，因此把所有的花朝向表面來設計就更顯華麗。

花材 / 棣棠　木賊

以小麥製作花座

把一枝小麥剪成穗尖與莖兩枝。這樣即使枝數少，也能插滿容器。把穗尖插在前面，莖插在後面。小麥聚合起來就會很有摩登感。小麥葉很快就枯黃，因此要摘掉再重插。

珍珠繡線菊

珍珠繡線菊所有的枝都細，因此把線條美的像飛出般長長插在小麥當中，而花多較重的插在中心。這是白色與綠色的清爽組合。

花材 / 珍珠繡線菊　小麥

把花材成束來設計 1

如果是莖短的花或葉及花朵較重，即使插入容器也可能掉落或過一段時間後變形。如果採用成束的方法，即使沒有可做為花座的綠洲、劍山、鐵絲等，也能牢牢固定。

羽毛甘藍

鑲邊竹蕉

把羽毛甘藍成束來設計

近來也會出售的羽毛甘藍(紫色甘藍)。因為莖短，故即使插入吸水性海綿，有時也無法穩固。如製作花束般弄成一束，用橡皮筋綁在兩處來固定。

活用羽毛甘藍顏色的設計。鑲邊竹蕉把一枝分切成幾枝來使用。把紫色反覆使用在香豌豆就變成穩定的設計。裝飾在明亮的房間就能看出色調微妙的差異。

花材 / 香豌豆 羽毛甘藍
鑲邊竹蕉 八角金盤

74

把綠色植物的花材成束**來設計**

用手把綠色植物的花材弄成束,用橡皮筋綁緊來固定。插入玻璃容器就完成。雖是短莖的花材,但使用這種方法,即使經過一段時間也不會走樣。

洋桐槇

嚏根草

插入羽毛甘藍**的合植式設計**

用手把花材弄成一束,做成基本形的L字形形象。把莖短的羽毛甘藍(縐綢葉牡丹)插在容器邊緣,黃色的水仙插高。

花材 / 水仙 羽毛甘藍 變葉木

把淺綠色的密、半乾的嚏根草以及有斑的鑲邊竹蕉弄成一束的綠色植物設計。看起來像合植盆栽。

花材 / 嚏根草 密 鑲邊竹蕉

把花材成束來設計 2

百合水仙

小手毬。花或葉多半朝向正面的是表面。

● 把柔軟的枝類綁成一束

把百合水仙剪短，用橡皮筋綁成一束，看起來就像花色美麗的一大朵花。插入中心的是小手毬。小手毬使用線條美的長枝。依流向來決定向右還是向左。仔細觀看花材再決定。

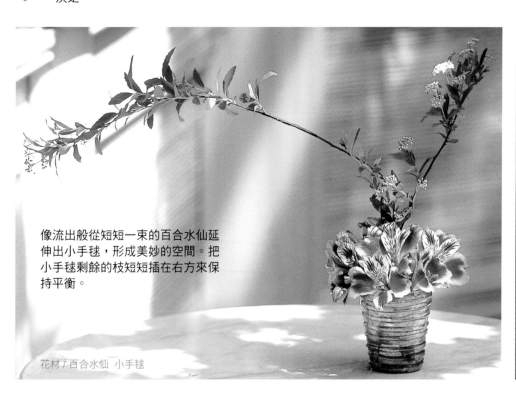

像流出般從短短一束的百合水仙延伸出小手毬，形成美妙的空間。把小手毬剩餘的枝短短插在右方來保持平衡。

花材／百合水仙 小手毬

把各種顏色的罌粟花的頭綁成一束，
像一大朵花般。雖然只有一種花，卻
因混色而變得更美。

把成束的罌粟**像一朵花般展現華麗**

棣棠

罌粟

把棣棠的枝插入罌粟中間。棣棠的莖細不穩定，因
此先套上其他植物的粗莖來「穿裙子」，再插入劍
山。「穿裙子」請參考45頁。

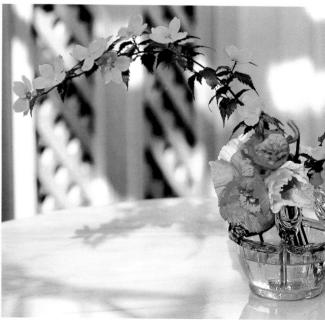

—像飛出空間般把黃色的棣棠插入罌粟當中，就變
成有動態感的設計。棣棠也是花與葉多的那面是表
面。觀看花的線條來決定向右或向左。把短枝插入
右邊來保持平衡。這是欣賞春天季節感的設計。

花材 / 罌粟　棣棠

枝類的設計 1

插入枝類時，即使單獨一枝也能形成寬廣的空間，變成俐落的設計。購買枝類時，挑選容易處理、能形成線條的細枝。枝類的吸水法請參照26頁。花或葉有表裡之分。也要注意

排列三種球**來設計**

在前菜盤排列三種球來設計花材。球和花材的配色很有趣。

纏繞毛線的球

纏繞山苔的球

纏繞緞帶的球

毛線球的作法

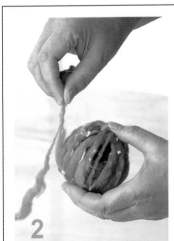

2
以手指的下方為中心來纏繞，用迴紋針固定在需要的地方，然後繼續纏繞下去。

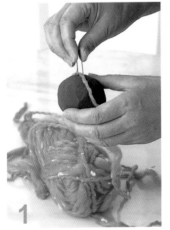

1
把毛線的一端用迴紋針固定在用吸水性海綿製作的球，再開始纏繞。

把棣棠和連翹在同一花座來設計

棣棠。花有表裡之分。花或葉面向這裡的是表面。

挑選枝態良好的,像飛出空中般來插。

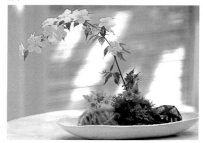

展現枝的線條**動態**

把一枝棣棠分枝來設計。棣棠的花容易凋謝,因此使用自家庭院開的花較好。表現只有這個時期才有的季節感。

花材 / 棣棠 抱子海蔥

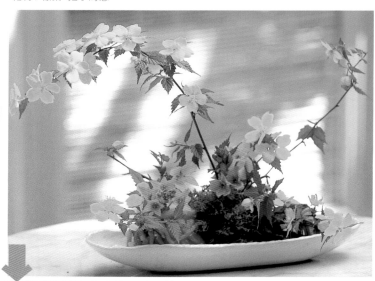

以**連翹**形成德式設計

連翹把一枝分枝來使用。所有的枝長度不一很重要。從三個球向右、向左看枝態來交叉插入。把花一枝一枝面向這裡來插就顯得華麗。

花材 / 連翹 抱子海蔥

將來弄彎時,雙手的拇指與拇指一定要緊靠。

用剪刀割裂就能增加吸水性,插在吸水性海綿也穩固。

連翹。挑選枝細、枝態有趣、花多的。

把吸水性海綿放入日式餐具當作花座。用山苔覆蓋遮掩吸水性海綿，弄成茂密的山形，宛如一幅畫。

小手毬

製作流向左的線條

把一枝分枝來使用，用最漂亮的枝製作線條。先用手指在山苔插洞，再把花牢牢插在下面的海綿。仔細觀看把枝向前來插。

小手毬 (麻葉繡線菊) 的抒法

如小手毬般柔軟的細枝，即使不弄彎，線條也美。但如果要弄彎，先用手輕輕抒過，再用手指弄彎。

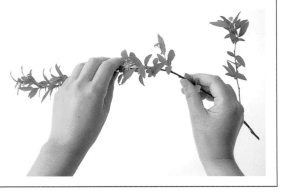

小手毬**的插法**

把分枝的小手毬，從一處流
向四方般來插。把插入吸水
性海綿部分的花或葉摘掉，
如79頁的連翹般先用剪刀割
裂再插。

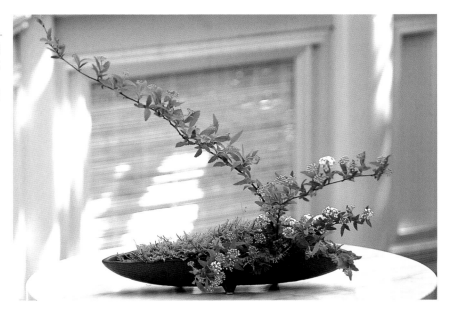

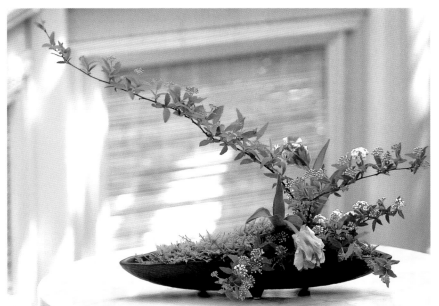

添加兩枝**鬱金香**

把兩枝稀有顏色的鬱金香插
入中心。插鬱金香時不要比
小手毬突出，這樣才能保持
平衡。

花材 / 小手毬 鬱金香

鬱金香

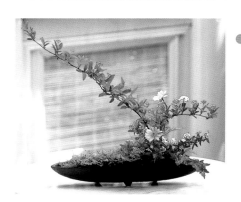

添加兩枝**六月菊**

把兩枝淺紫色的六月
菊插入中心。變成日
式的自然形象

花材 / 小手毬 六月菊

六月菊

以叢枝玫瑰來學習基本型 1

把五枝濃粉紅色的叢枝玫瑰插成迷你的L形。要點是枝的分切法。先製作有蓓蕾的長枝。把剪下的短花用在下方。勿把花剪成相同長度。

1 用五枝叢枝玫瑰來設計。活用高的來製作長枝。把花剪成不同的長度。

2 吸水性海綿比容器稍高露出。插在縱、橫、正面的基本三枝形成L字形來製作輪廓。

3 有效利用側面。如果插入又拔出重插，吸水性海綿就會變糟。因此學會一次就插好的概念。

4 插入第二枝花來製作縱的線條。要插得比第一枝花稍低，但重視花與花的空間來製作縱的線條。

5 把第三枝花加在縱的線條。第一枝花和第二枝花、第二枝花和第三枝花，花和花的空間保持平衡為秘訣。

6 從側面來看5的形態。從最高的花到正面開的花，隨著高度逐漸降低來使用盛開的花。

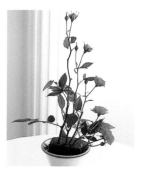

7 在縱的線條插入第四枝花，和正面的花順暢的連接在一起。如果花的長度都一樣，就無法形成這種線條。

8 在側面也添加花。把三枝盛開的短花插入輪廓花的內側。插時也留意保持花與花空間的平衡。

9 最後，把花加在縱的線條後方。僅以這一枝來展現深度。花的位置在第二枝與第三枝之間稍低。

添加白色小花的**洋甘菊**

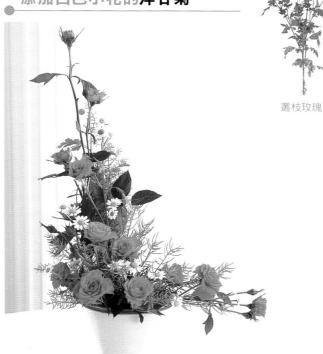

把洋甘菊的花一枝一枝分開來插。葉少用一點。如果想添加其他的花,必須考慮和主花的平衡來挑選。

花枯萎就剪短來重插

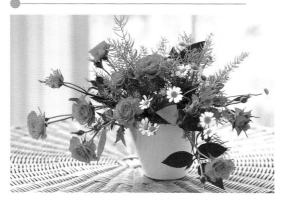

放入的吸水性海綿比花器稍高。如果比花器矮,就不能從下方插花,而無法像圖般形成花下垂的氣氛,請注意。

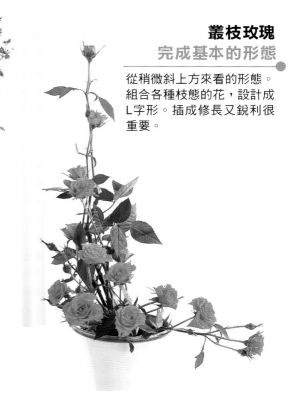

叢枝玫瑰

叢枝玫瑰
完成基本的形態

從稍微斜上方來看的形態。組合各種枝態的花,設計成L字形。插成修長又銳利很重要。

以天門藤的黃綠色
來填補空間

天門藤

插入蓬鬆柔軟感覺的天門藤,可沖淡L字形的銳利性,而有明亮的感覺。

以叢枝玫瑰來學習基本型 2

以五枝粉紅色的叢枝玫瑰來學習二等邊三角形的基本型。頂端花的高度是花器高度的兩倍多，橫向延伸的花長度比花器高度稍長為基準。因為要插入吸水性海綿，故修剪時預留約3cm長。

花的方向**很重要**

花向上，因此從正面來看予人華麗的印象。只要設計的緊湊，完成後就全然不同。

把花插入吸水性海綿時，注意花的方向。這是不好的例子。花向下而有無精打采的感覺。

三角形

3 有三朵花和蓓蕾的枝。由此分成兩枝剪短使用。留下最漂亮的花使用在正面。

2 把一枝先分成兩枝。因為需要各種長度的花，故邊看枝的線條或花的開法來修剪。

1 使用五枝叢枝玫瑰來學習。一枝有約五朵花，觀看枝的線條來修剪。

6 使用在側面的花。因為要插入吸水性海綿約3cm，故要多留這個份的長度。摘掉插入部分的葉。

5 把叢枝玫瑰分枝而成的長枝。挑選花小、線條漂亮的枝當作頂端的枝。

4 有兩朵花的枝。選擇線條漂亮的枝來修剪。蓓蕾可用來填補空間，因此短枝也不要丟棄。

7 製作三角形的輪廓。因為花要從側面露出，故放入的吸水性海綿要比容器稍高。

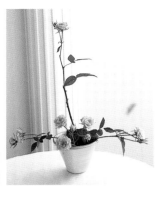

8 拉高來看吸水性海綿。頂端的花在深處。橫向的花在側面，正面的花在面前插兩朵。

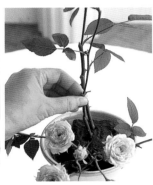

9 把第二高的花插在頂端花的前面。從深處向前插，就能形成立體三角形。

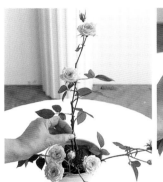

10 第二枝花的長度是頂端花的三分之二左右。重要的並非用花填補全體，而是保持花與花的間隔。請仔細觀看線條。

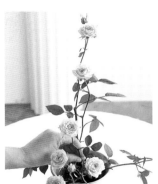

11 把第三枝花插在縱的線條三分之一處的前面。以這三枝完成縱的線條。

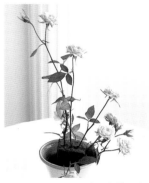

12 從側面來看的形態。縱的線條如果從正面來看，就像是筆直插入同一處，但卻是形成曲線。

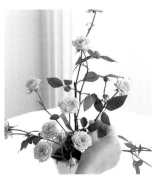

13 製作二等邊三角形的斜向線條。左右均在連接頂端與側面的花的中央插入花。

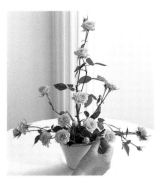

14 加入正面的花。全體均等對稱。加入花時，必須仔細看空間使左右對稱。

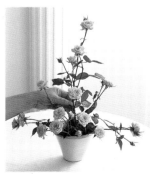

15 在縱的線條後方插入一枝花。高度比第三枝花略高。插入這一枝就能使設計呈現厚度。

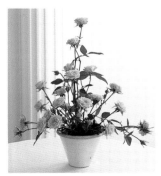

16 完成三角形。把花插在斜向的線條或二等邊三角形的空間來整理。即使是迷你型的花卉設計，也有存在感。

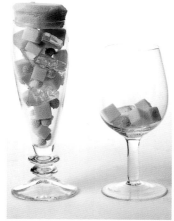

在透明的玻璃容器混合裝入切成方塊狀的吸水性海綿(A)或玻璃塊、豆類。裝滿後，把剪成圓形的吸水性海綿(B)塞入瓶口密封，用膠帶固定。

利用小石頭、吸水性海綿、緞帶、毛線等家中現成的物品來製作層次。加入貝殼或玻璃珠等也可愛。

保存花的冰淇淋與蛋糕設計

保存花的冰淇淋與蛋糕大受歡迎。最適合當作禮品送人。

保存花、吸水性海綿均使用柔和的清淡色調來呈現少女風味。最適合用來慶祝情人節或復活節等春天節慶或禮品。學習三種冰淇淋與蛋糕的作法。

吸水性海綿的切割法

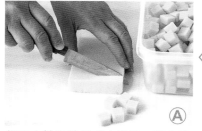

把吸水性海綿切成方塊狀。配合玻璃杯或容器來決定塊狀的大小。混合玻璃塊來加入。

淺綠色的吸水性海綿。另也有粉紅色或橙色。

像削白蘿蔔的皮般用小刀切割成圓形。

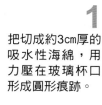

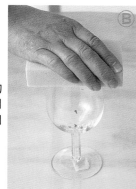

把切成約3cm厚的吸水性海綿，用力壓在玻璃杯口形成圓形痕跡。

比玻璃杯口的周圍大2mm割下就容易使用。

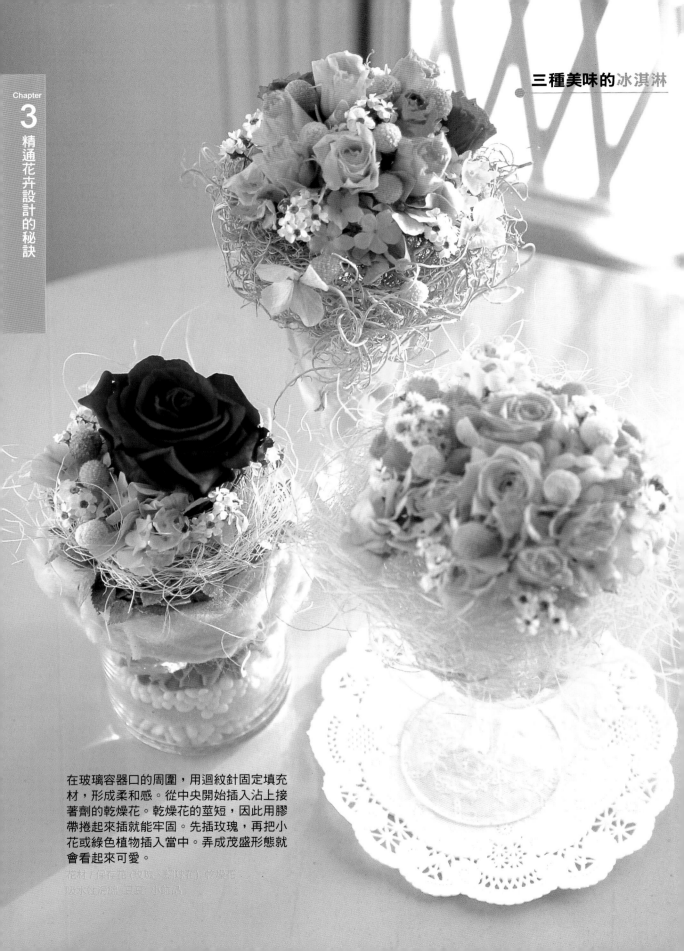

三種美味的冰淇淋

在玻璃容器口的周圍，用迴紋針固定填充材，形成柔和感。從中央開始插入沾上接著劑的乾燥花。乾燥花的莖短，因此用膠帶捲起來插就能牢固。先插玫瑰，再把小花或綠色植物插入當中。弄成茂盛形態就會看起來可愛。

花材／保存花（玫瑰、剪秋羅）、乾燥花
玻水性海綿、豆豆、小飾品

填充材料配合花色

填充材有扮演使吸水性海綿與玻璃容器的接點模糊的作用。

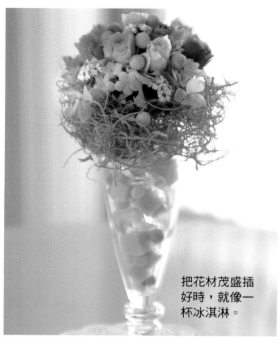

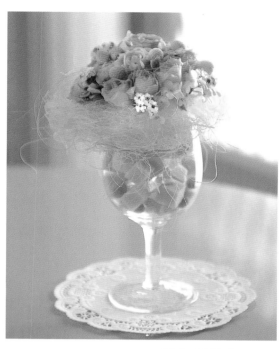

把花材茂盛插好時,就像一杯冰淇淋。

保存花的**加工**

3 插入鐵絲的保存花。

2 旋轉24號鐵絲,從莖插到花,拔出沾上接著劑後再度插入。

5 剪成需要的長度。

1 裝盒的保存花。莖短,或僅花而已。

4 用色帶纏繞鐵絲。

6 右邊兩朵是纏繞色帶。左邊僅插入鐵絲而已。

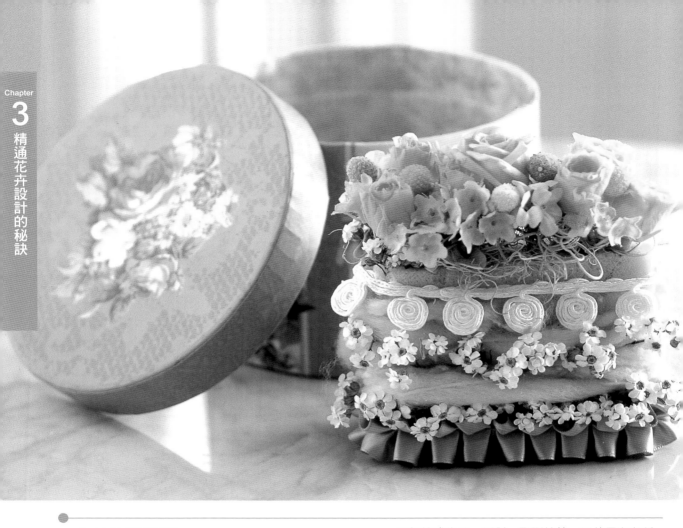

人氣的蛋糕型
準備可愛的盒子

母親節或生日、派對、聖誕節等，可使用在各種場合的禮物花。細心製作就能簡單完成。裝在可愛的盒子當作禮物就會令人喜悅。

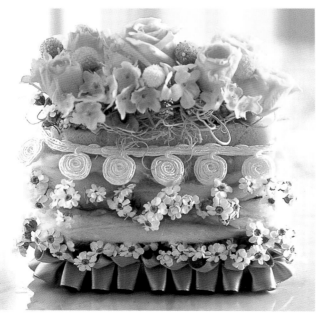

把淺綠色的吸水性海綿剪成一人份的小型蛋糕型。從下向上一層一層來製作。緞帶用大頭針固定，接縫不要外露。一根一根插滿乾燥的小花。完成下層後，就在最上面插上可口的裝飾花。高低不要差太多為秘訣。避免使用三原色比較可愛。

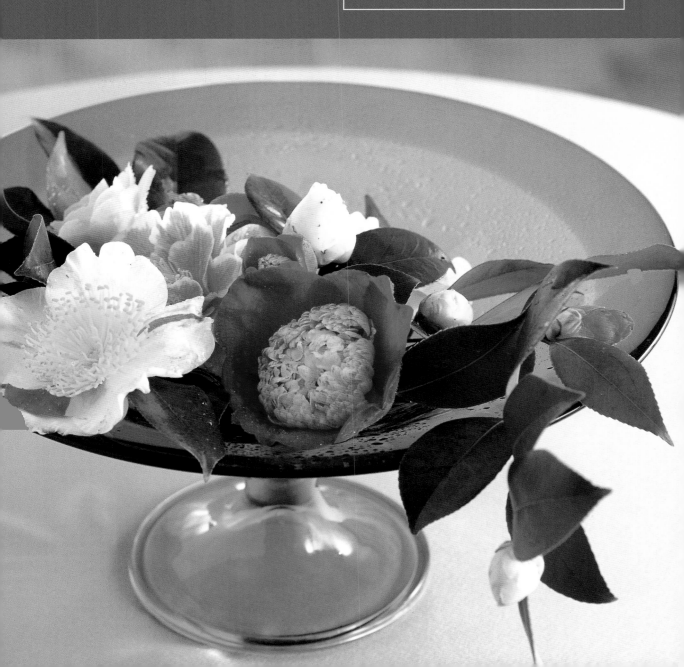

色彩豐富搭配茶花的新年花卉設計

把漂亮的茶花一朵一朵排在大型玻璃容器的簡單
設計。翠綠的葉必須擦拭乾淨。容器如果留下能
看見水的部分就更顯清爽。

花材 / 茶花

節慶的花卉設計

把兩朵紅色茶花插入紅色的花器

紅色花瓣、白色渾圓的花芯是名為卜伴的名花。插在紅色的花器就能使兩者合為一體。

漂亮展現有紅色縱紋的白色茶花

把兩朵背對背開的茶花剪短，插在小型花器的邊緣，用薺菜來展現高度和動態，加入白色的飛燕草。

花材／茶花 飛燕草 薺菜

活用新年花材的花卉設計

代表新年的花材、松的特徵與清理

在花卉設計加上松，就能一口氣變成日式的形象。學習也能符合現代室內裝飾的新年設計。儘量展現松的可能性。因為濃綠色能使花更醒目。

有效使用呈現新年氣氛的花材或小飾品，來學習配合和室、西室的花卉設計。在春季的花當中添加少許松或竹、梅或草珊瑚等，就能呈現新年的氣氛。

5種松、活用特徵來挑選

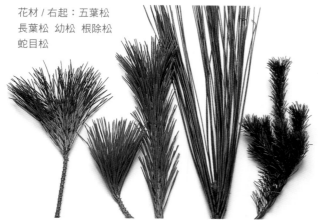

花材／右起：五葉松
長葉松 幼松 根除松
蛇目松

五葉松適合大型的設計。活用長的枝態來插，就能展現這種松的優點。長葉松是美國原產，和日本松的形態完全不同。活用呈放射狀延伸的針葉來插。幼松被稱為神降臨的樹木。向天延伸般朝氣蓬勃的插。根除松是為插花所栽培出來的花材。有根也矮，具備松自然的姿態。蛇目松從根的黃綠色到葉尖的綠色，葉色有變化為特徵。清理後再使用。

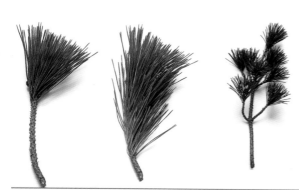

有筆直幹與側枝。枝態好而高價，因此與其長久插一枝，不如把松葉弄成一束用來設計更具衝擊性。

根除松的清理

去除空隙下方的葉就很清爽。

松葉的部分。用手把葉掰開就能看到5mm～1cm左右的空隙。

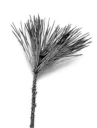
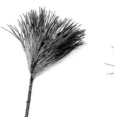

蛇目松的清理

去除下方的松葉就清爽。

去除一年前枝葉後的形態。摘掉的葉仍可利用。

先分辨去年的松葉與今年的松葉再來清理。仔細觀察在庭院種植的松，就能看出兩者的不同。

<div style="text-align: right">

活用五葉松松葉的小型花卉設計

提到新年，就容易聯想到非裝飾大型花卉設計不可。但如果是小型花卉設計，既能輕鬆完成，也不佔空間。也可活用在壁龕等主要花卉設計用剩的花材來精心設計。

在此是搭配圓形麻糬的小擺飾，加上現成的日式小玩藝。

</div>

把兩個漆器小缽放在大盤來設計

把吸水性海綿分別裝入兩個膠木小缽，插入花材。五葉松的松葉短，因此僅使用葉就顯得可愛。茶花的葉必須擦拭乾淨再使用。活用烏樟明亮黃綠色的果實短短插入。利用金垂柳來展現動態。

花材 / 五葉松　茶花　烏樟　金垂柳

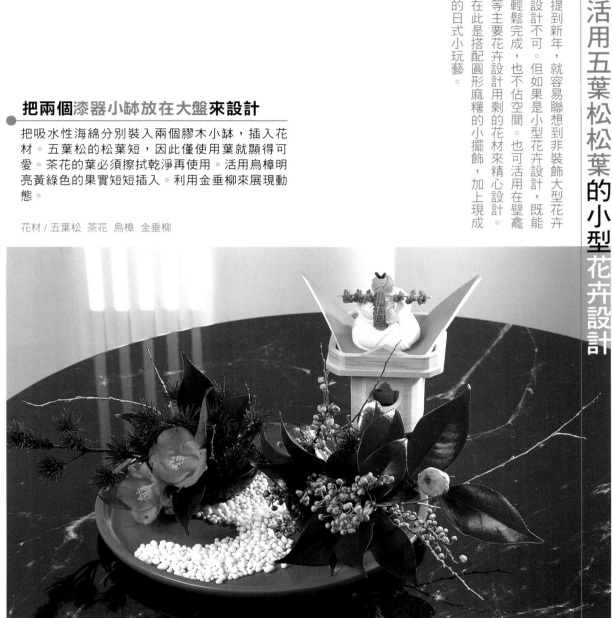

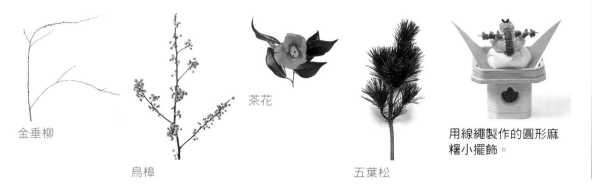

金垂柳

烏樟

茶花

五葉松

用線繩製作的圓形麻糬小擺飾。

以長葉松及根除松為主角的設計

如果在平時，可能會想把石斛蘭當主角，但因為是新年，就把松插在前面，石斛蘭插在後方。松使用長葉松與根除松兩種。兩者與其活用松的枝態，不如活用松葉的顏色或形態。添加花紙繩，用七福神的小擺飾來展現新年的氣氛。

七福神之裝飾物。準備吉慶用的小物

以大王松剩下之松葉茂盛為裝飾重點 ●

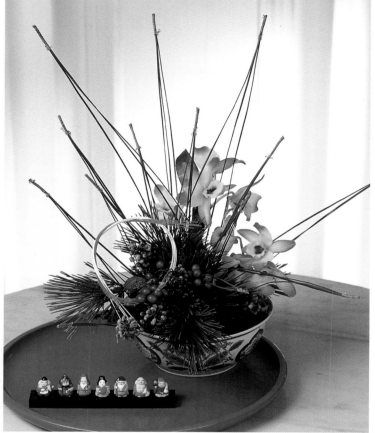

利用在清理長葉松時去除的松葉。把長的松葉倒插。把吸水性海綿裝入大碗，插入花材。放在紅色大盤，搭配小擺飾就更有效果。

花材／五葉松 茶花 烏樟 金垂柳

長葉松。松葉長為特徵。

把根除松的松葉插短。

把土茯苓的紅色果實放在綠色植物當中。

用烏樟的黃綠色果實增加明亮度。

把石斛蘭一枝分成一半來使用。

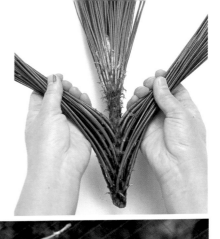

把松葉鋪在大盤，放上粉紅色的茶花

利用玻璃的大盤。放上淡粉紅色的茶花，花器與顏色就融合在一起。鋪上長葉松的松葉，放上茶花，粉紅色的花色馬上變得顯眼。松葉使用清理時去除的。

長葉松的清理法

長葉松如果不清理，就會有雜亂沉重的感覺。把松葉左右分開，就能看出上下松葉之間有一些空隙。去除這個空隙下方的松葉用來設計。摘掉的松葉不要丟棄再加以利用。

把去除的松葉鋪滿玻璃容器。

把三朵已開的花與含苞待放的花均衡放入。簡單又具現代感的新年的花。

花材 / 長葉松　茶花

把剩餘的松葉用來製作筷架

編織三枝長葉松搭配南天竹(上)，以及用花紙繩把三枝長葉松打結，中間編入幼松的松葉。

花材 / 長葉松　幼松　南天竹

把長葉松的長松葉繞圈打結(上)，以及把長葉松打結後編織而成。放上草珊瑚來裝飾。

花材 / 長葉松　幼松　草珊瑚　葉牡丹　山茯苓　茶花

鬱金香和文心蘭搭配長葉松的摩登新年花

在摩登的玻璃容器組合西洋花與長葉松而成的豪華新年花。把黃色的花放在昏暗的房間就能變得明亮。

適合西式生活的花卉設計。

組合黃色的花來展現明亮的形象

把清理好的長葉松先插入花器。在中間插入鬱金香。利用文心蘭展現動態，就完成有立體感的設計。

花材／長葉松 鬱金香 文心蘭

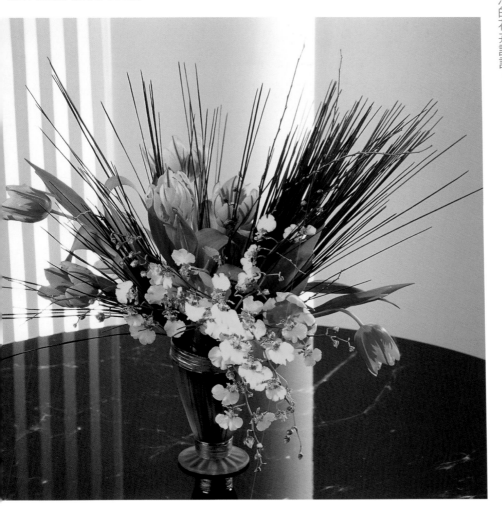

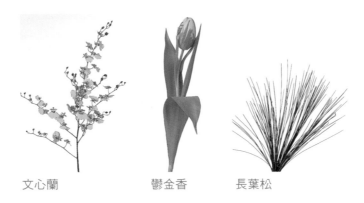

文心蘭　　　　鬱金香　　長葉松

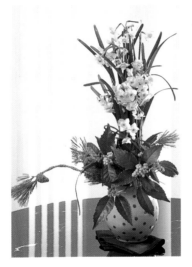

把水仙設計成新年的花

以水仙的設計為基礎，學習兩種新年的花卉設計。

把根除松或山茱苳、珊瑚瑞木等新年的花材插在摩登的花器就符合現代感的室內裝飾。

把水仙**在手中弄成束**

把水仙在手中漂亮弄成束，用紅繩綁起來。因為用紅繩綁起而不會散開變形。把圓形的劍山放入花瓶中，就能筆直豎立。建議初學者學習的花卉設計。

花材 / 水仙

水仙

添加紅色與黃色的**山茱苳與根除松**

在花器邊緣的空隙插入草珊瑚、黃色草珊瑚等不同顏色。草珊瑚一定要把切口割裂或敲打來吸水。清理松葉露出枝幹來展現線條。

花材 / 水仙 根除松
草珊瑚 黃色草珊瑚

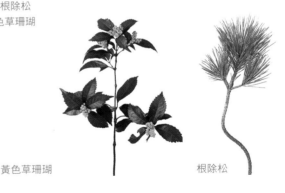

黃色草珊瑚 　　　　　　　　根除松

添加紅色珊瑚瑞木**更顯華麗**

如果再插入珊瑚瑞木，就會變成更有元氣的設計。珊瑚瑞木把枝分切，一根一根呈放射狀插入。在直線中形成空間就變成大形象的設計。

花材 / 水仙 根除松 草珊瑚
黃色草珊瑚 珊瑚瑞木

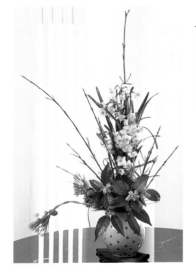

珊瑚瑞木

利用日式餐具當作花器來展現新年的氣氛

不需要因新年就準備特別的花器。可組合平時使用的小缽等餐盤當作新年的花器。

把大盤墊在下面，看起來就像獨特的設計。

利用剩餘的枝或花做成的小型設計

在毽子板上製作手工布寶船的小擺飾。

也要學習如何把剩餘或剪下的小樹枝等花材物盡其用。在此是利用珊瑚瑞木的小樹枝做為花座。如果沒有吸水性海綿或劍山，編小樹枝當作花座就很好用。搭配紅色與金色的編繩。

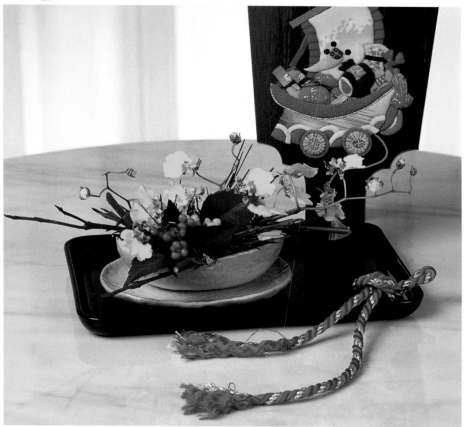

花材 / 草珊瑚　黃色草珊瑚　珊瑚瑞木　文心蘭

草珊瑚　　　　珊瑚瑞木　　文心蘭

把苔球當作花座來設計

利用漆器小碗或盤來呈現新年的氣氛。參照107頁，把吸水性海綿當作花座，纏繞苔球來製作速成苔球。把這種苔球放入小碗來插入花材。先活用梅的線條，把山茯苓等果實插入其根部，就能表現出慶祝。添加塗漆的陀螺來增添新年的味道，就會變成有趣的設計。

活用梅枝態**的小型設計**

長很多蓓蕾的梅。記得噴水才會開花。草珊瑚的紅色果實和黃色果實、朱砂根的白色果實，在根除松或草珊瑚的濃綠中更加醒目。

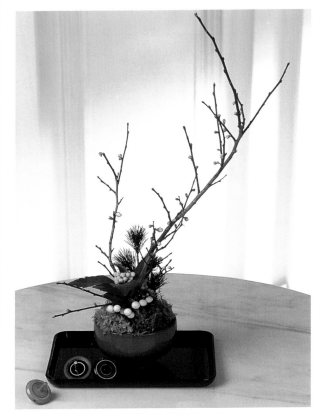

花材 / 梅　根除松　草珊瑚　黃色草珊瑚　朱砂根

使梅持久的保養法

梅

如果室內乾燥，梅的花也會乾枯。因此記得噴水添加溼氣才會開花

草珊瑚　　　　黃色草珊瑚　　　　朱砂根　　　　　根除松

雖是相同的設計，但使用西式花器或日式花器就會使形象完全改變

雖是相同花材的設計，但使用不同的花器，形象就完全改變。

花材雖僅使用各一枝的虎頭蘭和叢枝玫瑰等，但分切後插在一起就能變成有重量感的豪華設計。

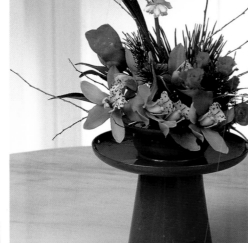

使用漆器的花器就有新年的氣氛。

以紅、綠、白來呈現慶祝的氣氛

如果插入一整枝花材，就容易顯得不夠高雅。因此建議學習把一枝先分枝再插在一起的插法，就能顯得豪華感。

花材／根除松 金垂柳 水仙 茶花 叢枝玫瑰 虎頭蘭

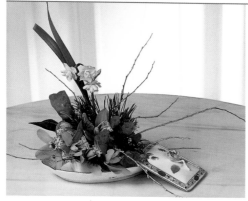

雖是相同的設計，但如果把花器改為白皿與有蓋的餐具，就會頓時變得摩登。把有漂亮圖案的蓋子擱在一旁來裝飾。

叢枝玫瑰

虎頭蘭

水仙

金垂柳

根除松

利用風箏小飾品來
呈現新年的氣氛。

新年的西式設計

越來越多人希望在新年能配合室內裝潢裝飾成具現代感的西式。只要在挑選花時，加入紅、黃、綠、白色的花或葉，就能設計出新年的氣氛。在此是以整合黃色來呈現新春的明亮。如果希望更有西式風味，加入長葉松就能更加突顯。

少量蓬鬆添加 滿天星

挑選松時，年輕人適合使用幼松。因為在各種松中是最便宜，只要有一枝就夠用。在此是使用劍山或吸水性海綿都能完成的設計，但如果使用劍山，務必用衛生紙或舊報紙、棉紙等鋪在劍山下方，才不會弄傷花器。

滿天星分枝後使用，蓬鬆插入以免遮住其他花材，如此就會充滿浪漫的氣氛。

花材 / 幼松 黃色草珊瑚 文心蘭 玫瑰 虎頭蘭 滿天星 髮草

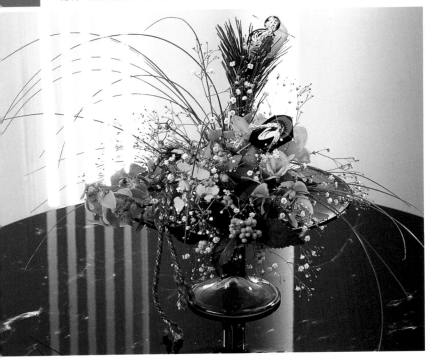

黃色草珊瑚

文心蘭

髮草

滿天星

虎頭蘭

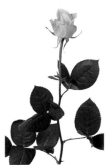

玫瑰

幼松

情人節的花卉設計

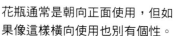
把深粉紅色的袖珍牡丹成束來設計

在2月14日的西洋情人節，隨禮物送上花來傳達你的情意。視主角是禮物或花，所挑選的花或設計也不相同。在此介紹的並不是豪華的大型花卉禮物，而是自己精心設計出來的。

花材 / 袖珍牡丹

把袖珍牡丹的花頸湊在一起來插。與其混合多種花，不如使用喜愛的一種花來簡單設計，既能展現個性，又具成熟的風味。

選擇深色的花瓶。可突顯花色。

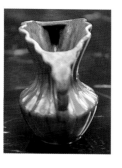

花瓶通常是朝向正面使用，但如果像這樣橫向使用也別有個性。

102

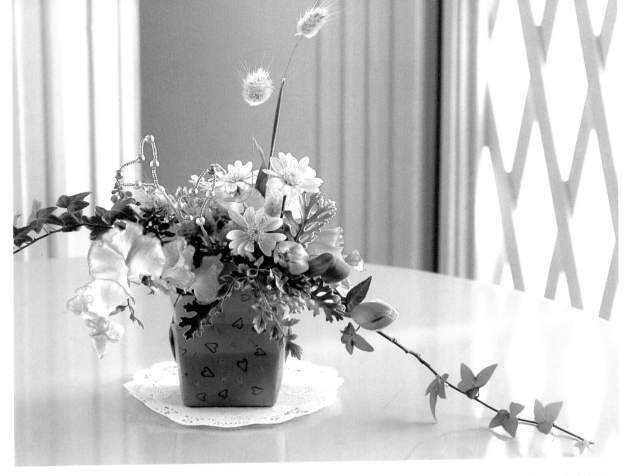

手製心形小飾品

1 把玻璃珠和珍珠穿過鐵絲 (26～24號)。

2 把穿過玻璃珠的尖端繞成圓圈，用膠帶固定。

3 把圓圈的上部稍微壓凹就變成心形。

● 在春天的花材中添加心型的小飾品

花是粉紅色的香豌豆、六月菊、鬱金香。綠色植物是兔草、長春藤、醉仙翁等。把吸水性海綿放入裝水的花器來設計花材，插好後裝入禮物用輕盒來送人。

花材／香豌豆 六月菊 鬱金香 串鈴花
兔草 長春藤 醉仙翁 芹

用鐵絲穿過香豌豆

穿鐵絲時小心，注意不要傷到莖。

依個人喜好弄彎，創造出獨特的設計。

莖是中空，因此如果想展現線條就穿入鐵絲。

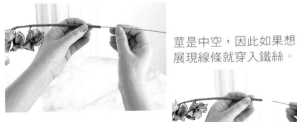

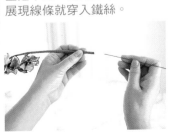

香豌豆

以禮物為主角的可愛設計

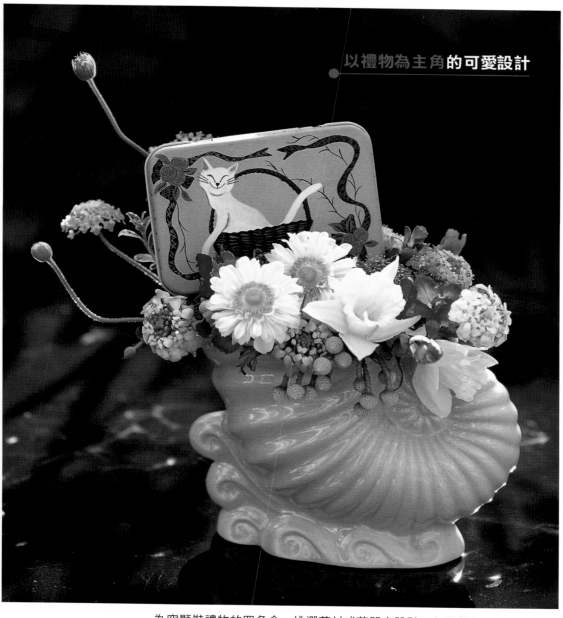

為突顯裝禮物的四角盒，挑選花材或花器來設計。如果想把禮物加在設計中，以禮物為主角來設計就能順利完成。

花材 / 喇叭水仙　大盆花　藍紐花　銀蓮花

屈曲花　Brunia Adenanthos

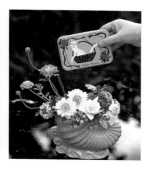

在設計中搭配盒子。筆直
插入小樹枝來支撐盒子。

配合盒子顏色的粉
紅色貝形花器。

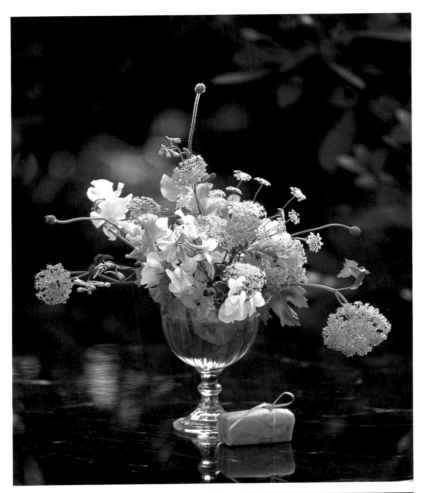

清淡色調的花**最適合**

情人節的花材中，以清淡色調的
春天的花最適合。把小塊吸水性
海綿放入玻璃容器中來插花。把
禮物自然擱在一旁即可。

花材 / 夏季香豌豆 香豌豆 藍紐花
紐花 莢迷 飛燕草 海桐

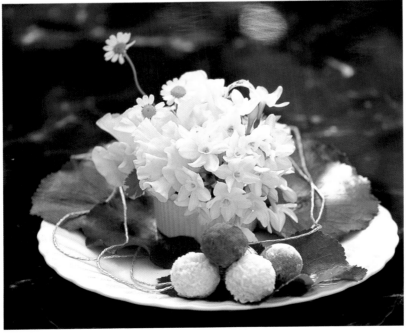

組合巧克力和花**的設計**

在白色的水仙和洋甘菊中，搭配
淡粉紅色的香豌豆，就變成可愛
的設計。把花剪短來插，即使少
量也能呈現出份量感。把銀河草
鋪在皿上，放上巧克力來搭配。

花材 / 水仙 香豌豆 洋甘菊
海桐 銀河草 軟毛長春藤

女兒節的花卉 設計

花的搭配要重視季節感

桃花、茶花、小麥。齊備春天的花材。把可愛的粉紅色桃花插在醒目的地方。如果沒有適合的花器，可利用顏色漂亮的紙袋。在此是把吸水性海綿放入普林的空罐來設計。

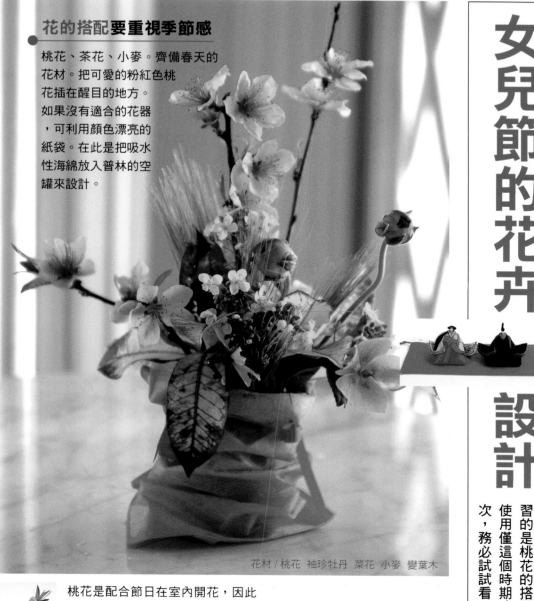

花材／桃花 袖珍牡丹 菜花 小麥 變葉木

3月3日是日本的桃花節（亦稱女兒節）。此處學習的是桃花的搭配。節慶花最重要的是季節感。使用僅這個時期才能買到的花材來設計。一年一次，務必試試看。

桃花是配合節日在室內開花，因此蓓蕾容易掉落。枝態硬直弄不彎，因此屬於純粹欣賞花的花材。

桃花

變葉木

小麥

菜花

袖珍牡丹

建議裝飾在人偶旁**的小型設計**

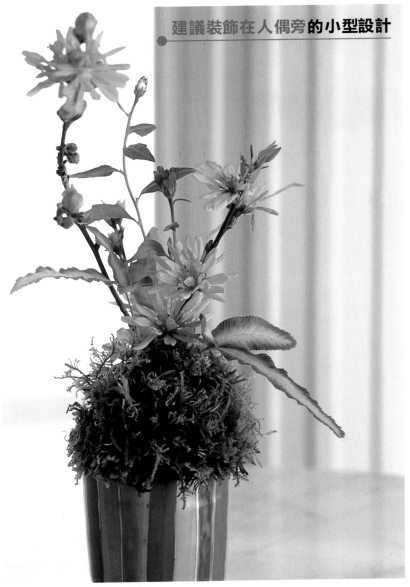

插入像菊花般花瓣細的桃花。放在茶杯上的速成苔球，因為裡面是含水的吸水性海綿，因此也可插花。這是花材少的小型設計，不佔空間。擺在狹小處也醒目。

花材 / 菊桃 六月菊
鳳尾蕨

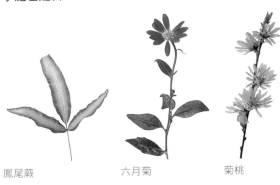

鳳尾蕨　　　六月菊　　　菊桃

製作速成苔球

先把吸水性海綿切成四角形，再削成圓形。

攤開山苔，包裹圓形的吸水性海綿。

雙手像捏飯團般弄成圓形。

得見的部分。
如果苔不夠，就僅包裹在看
形針，插入五～六處固定。
把10cm長的鐵絲(22號)做成U

完成後放在茶杯上。

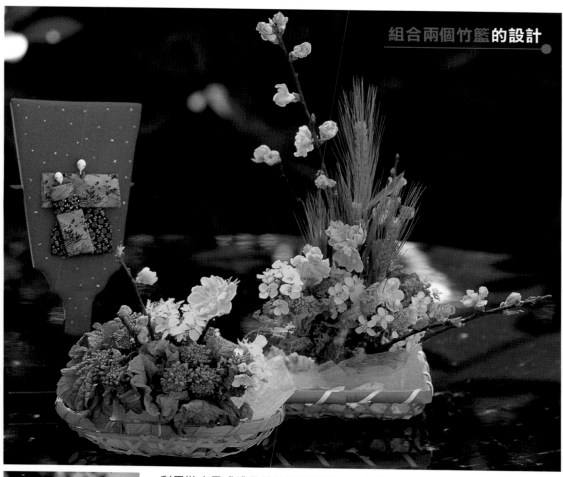

利用裝水果或禮品的竹籃就能變成日式的設計。把容器放入當中來插花。菜花插短來掩蓋吸水性海綿，小麥插稍高。容易凋謝的桃花最後再插就能順利完成。

花材 / 桃花　菜花　小麥

竹籃的形狀雖不同，但組合起來不會顯得不搭調。準備幾個就方便使用。

小麥　　　菜花

女兒節的主角是桃花的花色

桃在中國被視為驅魔或長生不老的靈木。而且被用來做為祈求女孩無病消災的節慶供品。鮮花用的桃是花桃。從女兒節的約一個月前就放在溫室來加濕、開花。

桃花在出貨時像圖般綑綁成束。花容易掉落，因此要小心處理。

桃花

108

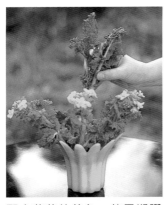

配合菜花的黃色,使用塑膠
製的花器。掩蓋吸水性海綿
來插。

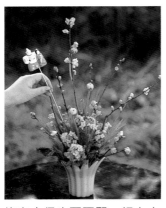

沒有人偶也不要緊,插上人
偶的小飾品來慶賀亦可。

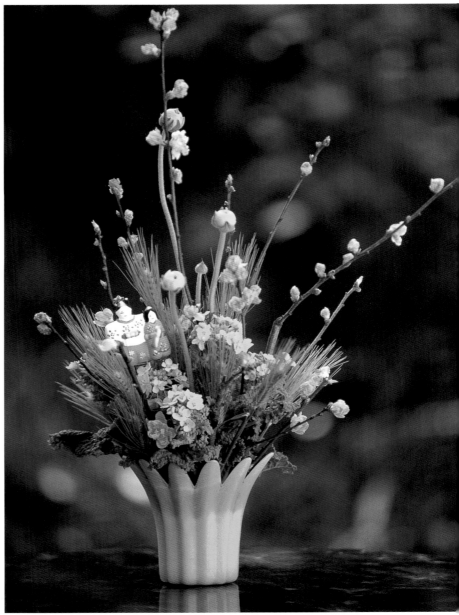

桃花節的**西式花卉設計**

先插入菜花、小麥、袖珍牡丹,最後在空隙均衡插入桃花。桃花的枝弄不彎,
因此先仔細觀看枝態,展現動態來設計。

花材 / 桃花 菜花 袖珍牡丹 小麥

復活節的花卉設計

以蛋形蠟燭為主角的設計

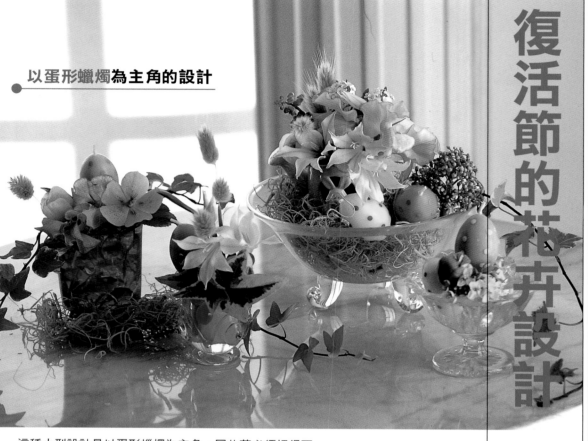

這種小型設計是以蛋形蠟燭為主角。因此花必須插得可愛才能襯托主角。插入球根的花就有復活節的氣氛。花器組合餐具或玻璃容器就顯得有趣。

花材 / 唐菖蒲 袖珍牡丹 菜花 香豌豆 嚏根草 串鈴花 長春藤 兔尾草 變葉木 茵芋

復活節是慶祝春天來臨的節日。以裝飾各種不同顏色的彩色復活蛋為人所知。混合春天淡色的花來裝飾或搭配禮物，就能變成有趣的設計。

復活蛋的作法

一定要把蛋的裡面挖乾淨，才能製作復活蛋。用針在蛋的上下插洞，讓裡面的蛋黃蛋白噴出的方法既簡單且能持久。用顏料或蠟筆在蛋殼塗上喜歡的色彩來裝飾。如果僅用來裝飾一天，使用白煮蛋亦可。

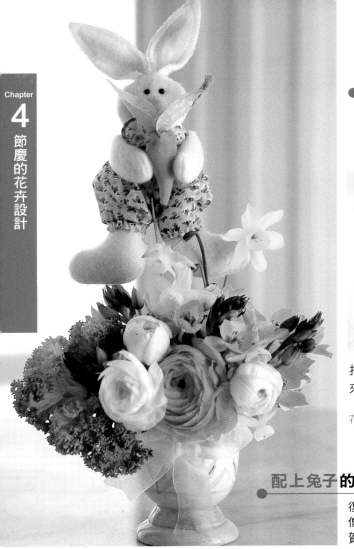

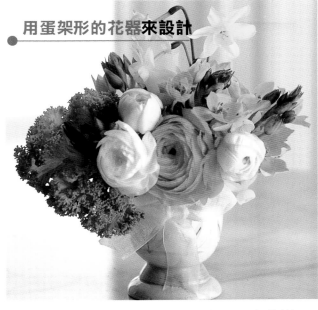

用蛋架形的花器來設計

把吸水性海綿放入蛋架式的小型花器來設計。把莖剪短來呈現美麗的花色。羽毛甘藍的明亮黃綠色顯得新鮮。

花材 / 抱子海蔥　袖珍牡丹　多花水仙　羽毛甘藍

配上兔子的小飾品

復活節通常是使用蛋，但多產的兔子也很適合繁榮形象。像從花上飛出般來插。和花一體化來設計。也適合用來祝賀生日的設計。

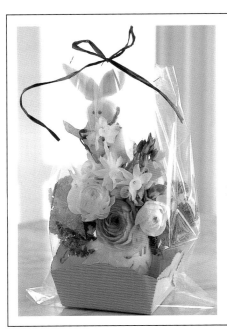

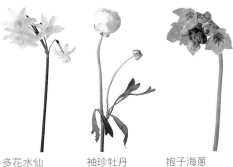

多花水仙　　袖珍牡丹　　抱子海蔥

羽毛甘藍

加上包裝就更高級

如果要送人，包裝很重要，把完成的花卉設計放入盒子，套上玻璃紙，用緞帶繫上蝴蝶結，就感覺更有價值。

混合春天的花**來設計**

混合粉紅、淡紫、黃色等春天的花。把紫色或藍色的花做為重點。把復活蛋放在雞形小飾品中放入花中,就有復活節的氣氛。這種方式的配色也適合祝賀嬰兒的誕生。

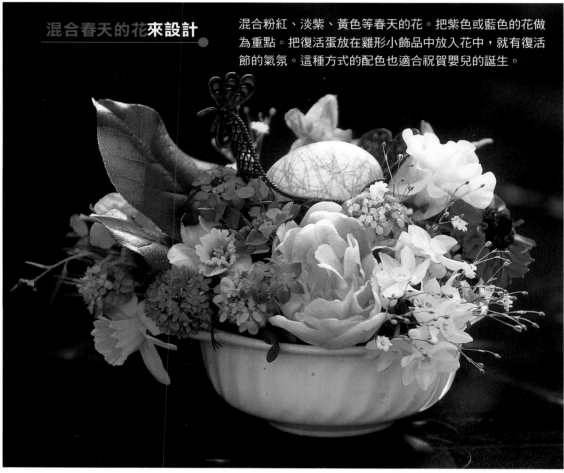

花材 / 鬱金香 香豌豆 多花水仙 喇叭水仙 滿天星 銀蓮花 屈曲花 石斛蘭 紫團花 菜花 檸檬葉 貫月柴胡

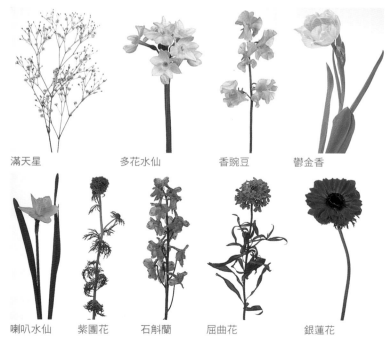

滿天星　　　　多花水仙　　　　香豌豆　　　　鬱金香

喇叭水仙　紫團花　石斛蘭　屈曲花　　銀蓮花

裝入復活蛋的雞形小擺飾。蛋依照110頁的方法,把裡面挖乾淨後畫上圖案。

以紫色和紅色花**來襯托黃色花**

這是充分使用鬱金香與喇叭水仙等球根花的設計。把紅色鬱金香與紫色紫團花做為重點。把綠與紅的彩色雞小擺飾放入花中，就能呈現復活節的氣氛。

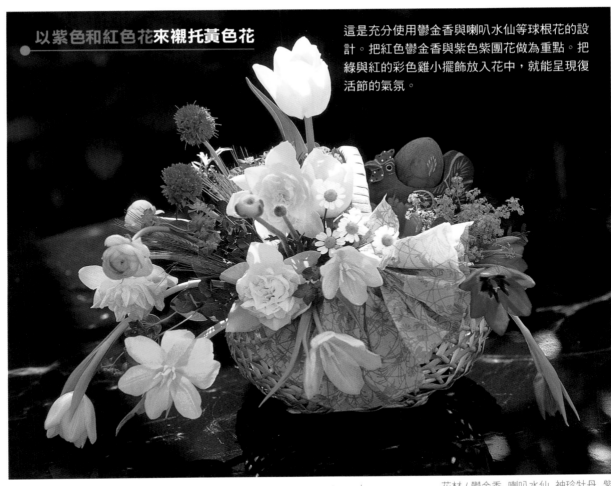

花材／鬱金香 喇叭水仙 袖珍牡丹 紫團花 洋甘菊 小麥 斗篷草 貫月柴胡

袖珍牡丹	喇叭水仙	鬱金香	鬱金香	鬱金香

貫月柴胡	斗篷草	小麥	紫團花	洋甘菊

木製的小擺飾。綠與紅的彩色醒目。

繫上黃綠色紙帶的籃子，裡面放入裝水的容器來設計。

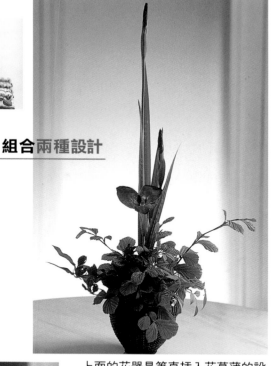

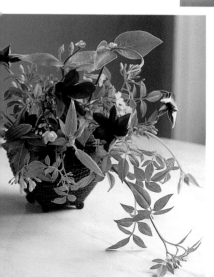

端午節的花卉設計

在祈求孩子順利成長的端午節，使用能去邪、寓有靈氣的菖蒲來設計。使用僅初夏才有的花材來清爽設計。

五月的感覺是新綠。在明亮的綠色中加入紫色的花就顯得涼爽。插節慶的花就能了解什麼花材是這個季節才有的。搭配頭盔或鯉魚型等小飾品來慶祝五月節。

● **組合兩種設計**

上面的花器是筆直插入花菖蒲的設計。在腳邊加上略帶黑味的花黑花臘梅。左邊的花器是把紫色鐵絲和能襯托的黃色錦肌低矮插在土佐水木的新綠中。在籃子中放入裝水的容器來設計。

花材 / 花菖蒲　鐵絲　黑花臘梅
錦肌　土佐水木

錦肌　　　　土佐水木　　　黑花臘梅　　　鐵絲　　　　花菖蒲

114

把畫上頭盔圖案的金色
扇子豎立起來。

搭配扇子**來呈現節慶花的氣氛**

搭配金色扇子時，就能使花菖蒲的設計更
顯華麗。

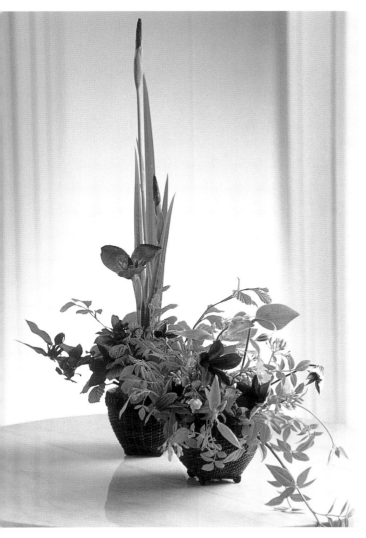

活用花菖蒲**刀般的姿態**

花菖蒲是花比葉高的花。插花時把已開的花插低，含
苞待放的插高為秘訣。像從同一處長出般來插所有
花。活用刀般的銳利形態，筆直插入來設計。在腳邊
插少許新綠的葉或紫色的花，以及襯托這些顏色的黃
色花。組合兩個花器來展現深度或寬度。

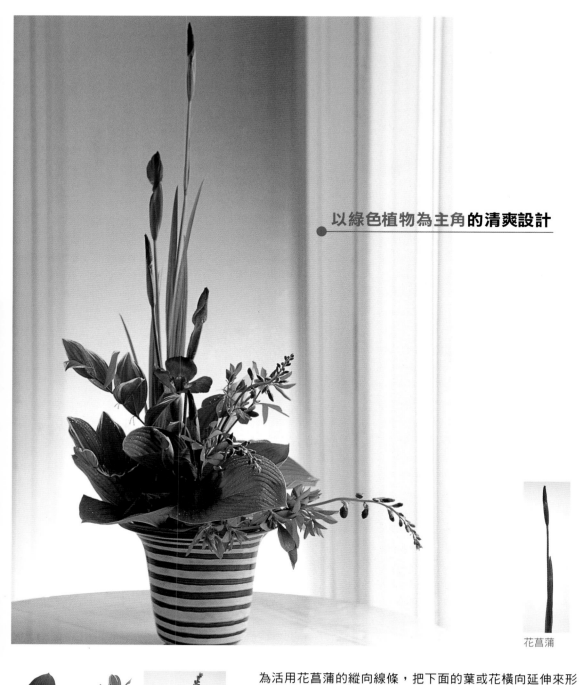

以綠色植物為主角的清爽設計

花菖蒲

為活用花菖蒲的縱向線條，把下面的葉或花橫向延伸來形成寬敞的空間。以節慶來說，插花的枝數是以三枝、五枝、七枝為基本。胡枝子是線條優美的花。可活用鳴子百合或擬寶珠等庭院的花。富有季節感的配花。

花材 / 花菖蒲　胡枝子　鳴子百合　擬寶珠

擬寶珠　　鳴子百合　　胡枝子

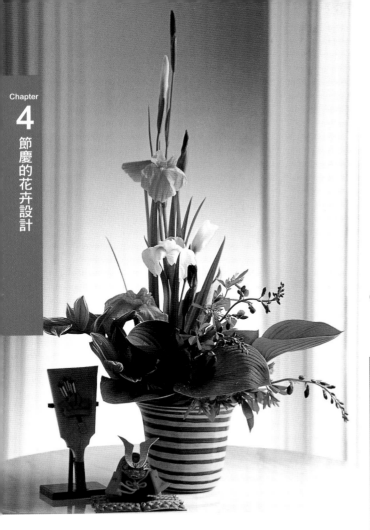

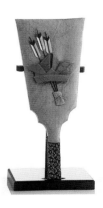

毽子板的小擺飾。頭盔
和弓箭顯得雄壯威風。

搭配毽子板與頭盔的小擺飾

在花菖蒲清爽的設計旁搭配小擺飾，就能襯托出端午
節花的氣氛。

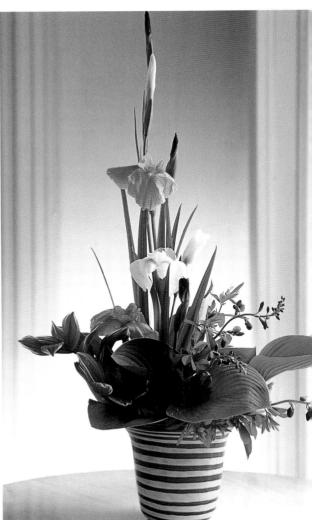

添加白色與淡紫色的花菖蒲

在前頁的綠色設計中添加白色與淡紫色的
花。把花菖蒲含苞待放的花插高，而已開
的大花插低，就不會顯得雜亂。花器可利
用花盆，淺綠色橫條紋富有現代感。因加
入淺綠色而能襯托出其他的花色。

花材／花菖蒲　胡枝子　鳴子百合　擬寶珠

花菖蒲

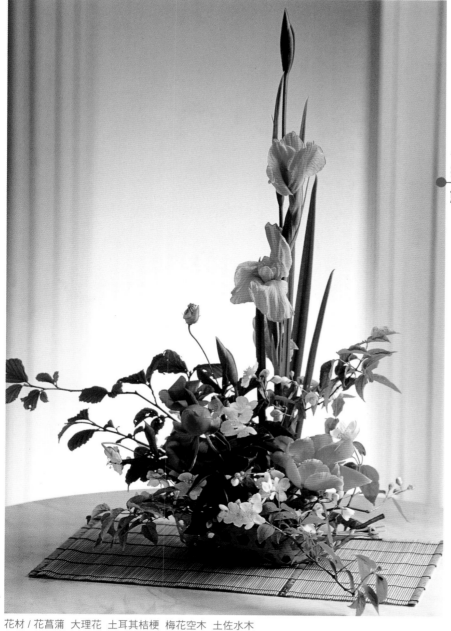

竹籃的設計。
把竹簾當作墊子
就有日式的味道

如把花器改為竹籃，就變成日式的味道。竹籃使用用來裝濕毛巾或水果的小籃子即可。把裝水的容器放入竹籃中，放入吸水性海綿。花使用粉紅色系就顯得華麗。

花材 / 花菖蒲　大理花　土耳其桔梗　梅花空木　土佐水木

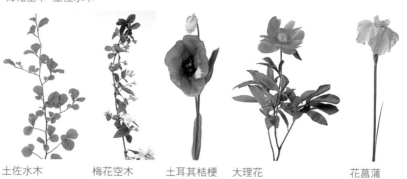

土佐水木　　　梅花空木　　　土耳其桔梗　大理花　　　　　花菖蒲

118

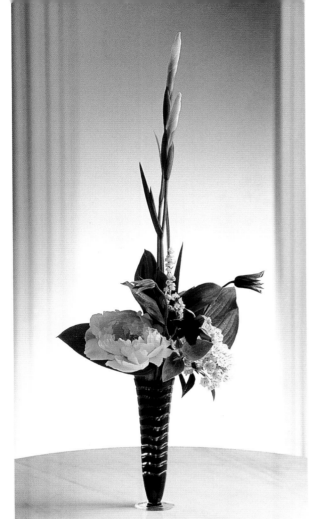

布製的鯉魚小飾品。

組合季節的花材與季節的小擺飾

在漆器盤排放小飾品,搭配花器。因為是小型的設計,故不佔空間。

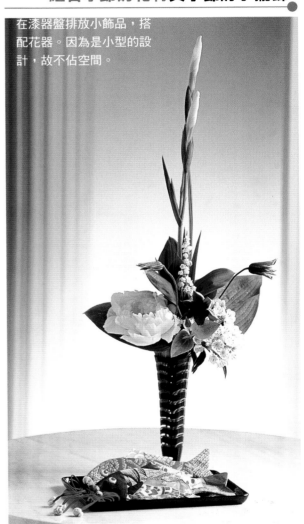

插一朵花的節慶設計

先在玻璃瓶插入一朵大理花或鐵線、鈴蘭、山月桂、擬寶珠等花,最後筆直插入白色的花菖蒲。因為是小型花器,僅能裝少許水。如果花器小卻插太多花材,花就會因水不足而枯萎,或導致花器傾倒,請注意。

花材 / 花菖蒲 大理花 鐵線 鈴蘭 山月桂 擬寶珠

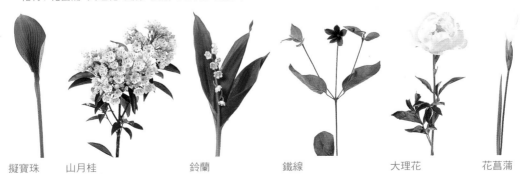

擬寶珠　山月桂　　　　　鈴蘭　　　　　鐵線　　　　　大理花　　　花菖蒲

母親節的康乃馨設計

近來康乃馨出現越來越多美麗的顏色。因此不必侷限於紅色，挑選媽媽喜愛的花來傳達感謝的心意。

康乃馨與叢枝康乃馨有何差異？

有些康乃馨一枝莖只長一朵花，也有一枝莖長數朵花的叢枝康乃馨。因此處理方法也各有其秘訣。二種花都容易折斷，請注意。

兩枝康乃馨的小型設計

花瓣有許多縐折的康乃馨。短短插兩枝來突顯鮮豔的花色。把裝水的空瓶放入白鐵皮的小水桶來設計。

花材 / 康乃馨

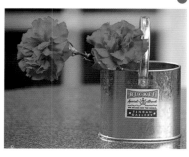

康乃馨

兩枝叢枝康乃馨的設計

把叢枝康乃馨分枝來插就會顯現份量。以花色為主角。花器和上面一樣。

花材 / 叢枝康乃馨

叢枝康乃馨

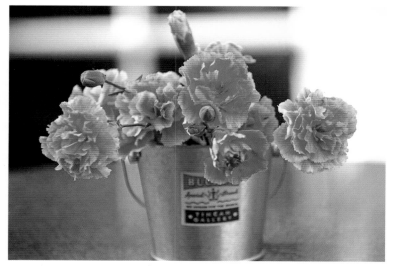

把一枝分枝為三枝來使用。分切成長枝或短枝，分切時要仔細觀看枝態。

十枝叢枝康乃馨的桌花

這是渾圓茂盛的球形桌花。花材雖然多量，但使用吸水性海綿就能有條不紊的插好。加入白色小花的孔雀草就能突顯橙色的花色。

把十枝叢枝康乃馨分成長枝與短枝，
設計成球形。

花材／叢枝康乃馨　孔雀草　義大利假葉樹

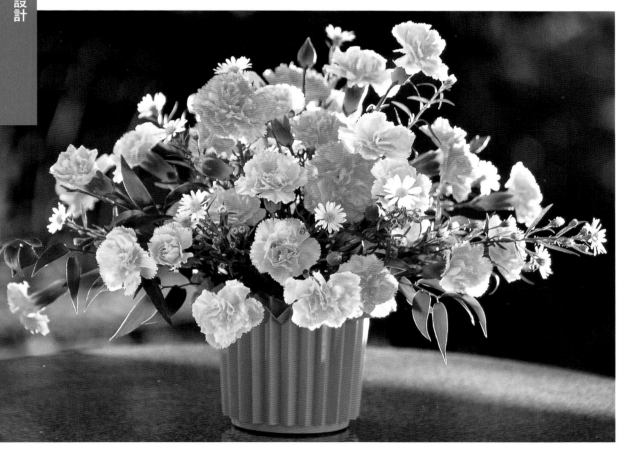

把塑膠製的花盆套重
疊兩個來增加高度。
吸水性海綿的高度或
大小參考圖片。插太
多不易補充水分，因
此請注意。

以義大利假葉
樹來掩蓋吸水
性海綿。

孔雀草先分枝
再均衡插入。

使用三枝濃橙
色。

使用七枝淡橙
色。

把花彙整成巴黎風設計

把花剪短弄成一束，就變成如此漂亮的設計！花剪短要比長的使用能持久兩倍。如果購買成束出售的便宜花材，或想以少量花材來設計，不妨試試看這種插法。

把不易搭配的紅色和橙色美妙混合

把六枝康乃馨圍繞一枝分枝的叢枝康乃馨，用手弄成一束，以橡皮筋綁緊後插入花瓶。插時要露出後方綠色的八角金盤。

花材／康乃馨　叢枝康乃馨　八角金盤

從側面來看，就能看出花朝向正面。

八角金盤

叢枝康乃馨

康乃馨

叢枝康乃馨

銀絹樹

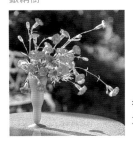

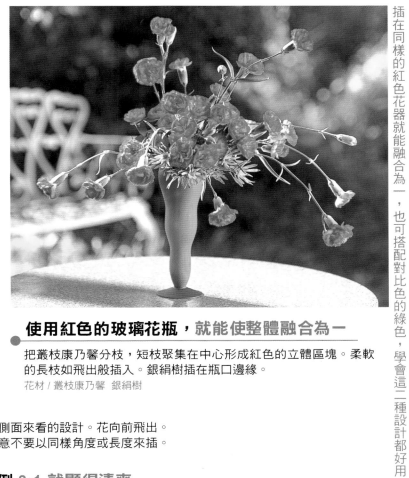

漂亮設計紅色的叢枝康乃馨

這種花，開完時花瓣的芯會帶黃為特徵。把設計時嫌太鮮豔而不用的紅色花插在同樣的紅色花器就能融合為一，也可搭配對比色的綠色，學會這二種設計都好用。

使用紅色的玻璃花瓶，就能使整體融合為一

把叢枝乃馨分枝，短枝聚集在中心形成紅色的立體區塊。柔軟的長枝如飛出般插入。銀絹樹插在瓶口邊緣。

花材 / 叢枝康乃馨 銀絹樹

從側面來看的設計。花向前飛出。
注意不要以同樣角度或長度來插。

綠色與花色的比例 3:1 就顯得清爽

使用淡綠色的圓形花器。把三枝紅色康乃馨分枝插入義大利假葉樹與尤加利的綠色中。添加一枝橙色的叢枝康乃馨來沖淡印象。

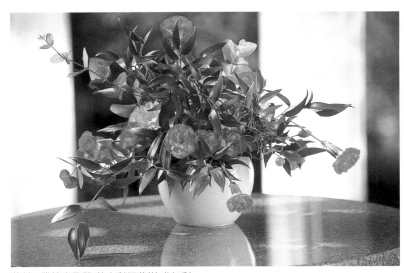

花材 / 叢枝康乃馨 義大利假葉樹 尤加利

尤加利

義大利假葉樹

萬聖節的花卉設計

10月31日是西洋的萬聖節。在這個時期市面上會出現許多南瓜玩具。把小樹枝或樹果等大自然的恩惠納入萬聖節的花卉設計中。

把大自然的恩惠**裝滿籃子**

把乾燥用海綿放入籃子中，插入樹果或小樹枝或人造花。花架的高度在後方斜切5cm、前方斜切3cm。如此就形成夠深的舞台效果。只要改變小飾品就能一直用到聖誕節。

花材／柳安玫瑰　檜樹　赤楊　楓
乾松果　小南瓜　人造花

在小南瓜貼上用黑紙剪成的眼睛與嘴巴就變成魔鬼臉。

小南瓜魔鬼在看板上笑。請注意側方有一隻白鐵皮製的貓。

124

屋簷下裝飾很多南瓜。也混有綠色的瓜，色彩豐富。

橙色的貨車上堆滿齜牙裂嘴的紅臉南瓜，非常有趣。

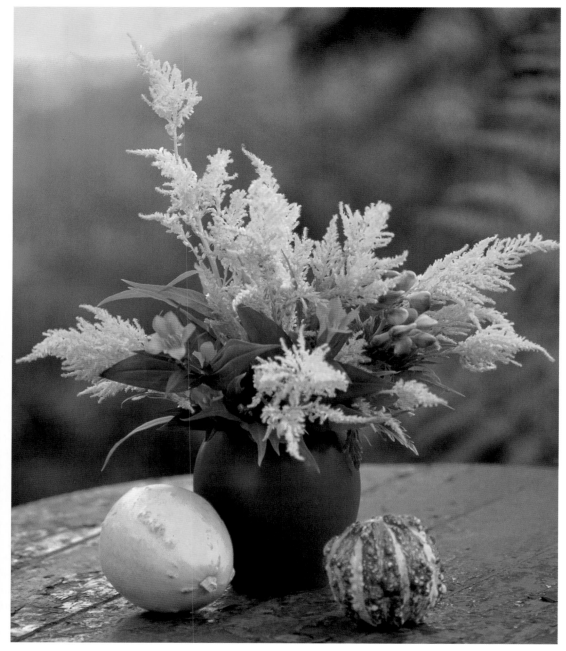

略帶日式風味的萬聖節花卉設計

使用五枝蓬鬆的金色雞冠花。活用線條來設計。萬聖節相當於
台灣的中元節,在前一晚慶祝。也有慶祝秋收的意義,因此配
上小南瓜就有秋季豐收的感覺。

花材 / 雞冠花 龍膽 附子 小南瓜

龍膽

雞冠花

使用人造花與小飾品**製作的有趣設計**

這是輕又持久的人造花設計，因此最適合當作禮物。把乾燥用海綿放入塑膠製的輕容器來設計。沾上少許接著劑來插就能牢牢固定。組合南瓜的小飾品就感覺充滿故事性。

花材 / 人造花　樹果　水果

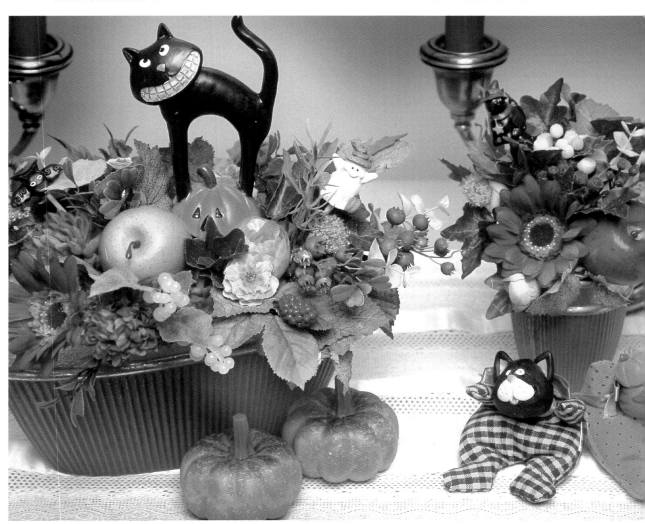

聖誕節的花卉設計

使用人氣高的秋色繡球花來簡單設計

聖誕節除花圈之外，還有許多有趣的設計。因為接近新年，因此以下介紹兩個節日都用得上的設計。

秋色繡球花

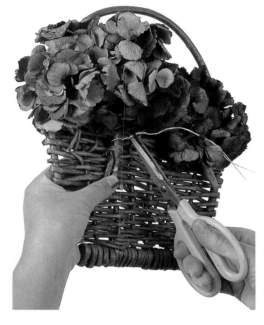

把26號鐵絲裝入籃子。從前方來看，花從籃子溢出般固定最好。

把繡球花分成一串一串，弄成一束，用橡皮筋綁緊來固定。緊密弄成一束，看不到繡球花的莖為要點。

緞帶的結法

1 配合完成時的模樣折起邊端，把緞帶從後方繞到前方打結的位置。

2 先把緞帶扭一次，穿過右手手指後方的圓圈。

3 拉緊圓圈和腳打結。

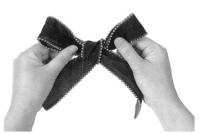

4 調整腳使圓圈與腳保持平衡就完成。

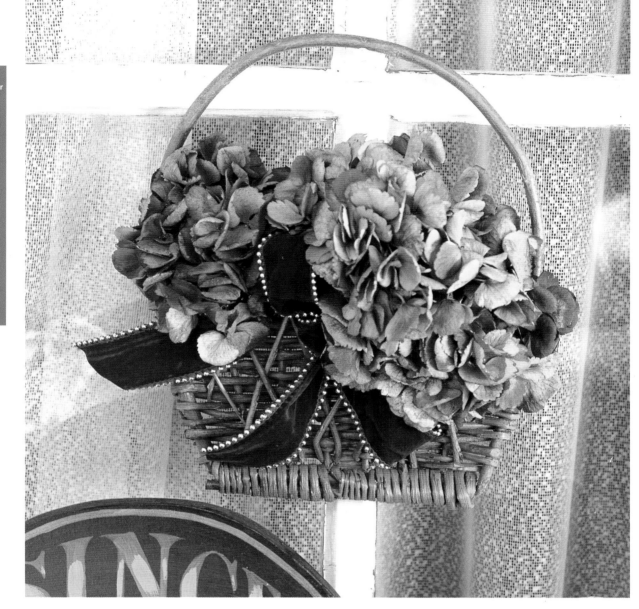

在籃子裡茂盛裝飾秋色繡球花

使用藤編的籃形小擺飾。利用聖誕季節在店頭常見的藤製
小擺飾，就能簡單裝飾。繡球花在這種狀態下會變成半乾
燥，因此能持久。用配合花色的胭脂色緞帶來呈現聖誕節
的氣氛。

花材 / 秋色繡球花

固定在金鐘上

聖誕用品的金鐘雖然可愛，卻意外不易使
用。用鐵絲把繡球花固定在鐘的頂端，就
變成漂亮的聖誕花飾。

使用心形花座的兩種設計

使用心形花座來表現聖誕氣氛。聖誕的設計以深紅色與綠色的花材最適合，因此不要添加其他顏色。
聖誕叢花、銀絹樹都會變成半乾燥狀態而能持久。

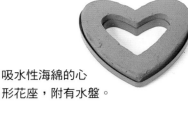

吸水性海綿的心形花座，附有水盤。

花瓶也裝入吸水性海綿。插入心形，把小樹枝插在空隙使其穩固。

裝置完畢。用小樹枝來固定。

把姬室分枝，覆蓋整個心形的前面。用U形針固定。

在此插入各種花材。

紅與綠的聖誕色調很美

聖誕叢花的紅色與姬室等綠色形成聖誕的
氣氛。聖誕叢花時間一久，花就會發黑，
因此購買時要仔細挑選。

花材 / 姬室 聖誕叢花 尤加利 杉
黃金絲柏 銀絹樹 落葵

姬室

杉

尤加利

聖誕叢花

落葵

銀絹樹

黃金絲柏

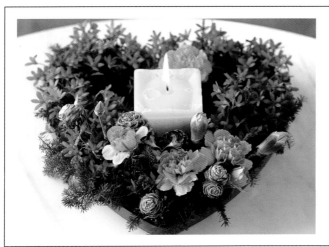

變成心形的桌花

使用心形的花座。把一枝深色
的叢枝康乃馨分枝插矮一點。
把淺綠色的蠟燭插在中心，就
變成桌花。

花材 / 聖誕叢花 姬室 銀絹樹
落葵 叢枝康乃馨

叢枝康乃馨

插滿綠色植物的燭臺

杉、冷杉、冬樹、檜樹等常綠樹，據說有基督不滅的形象。此外，蠟燭被認為有驅魔的力量。在此學習如何漂亮設計綠色植物。

在此使用的花材除因芋與落葵之外，也可使用庭院的樹木或盆栽。

在小花瓶裝入花圈形海綿與苔球

1 吸水性海綿的圓圈。附有塑膠製的水盤。

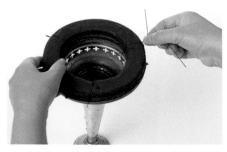

2 利用小花瓶的瓶口裝飾，用鐵絲固定圓圈。

3 把做好的苔球放在圓圈上。事先充分含水。

4 圍繞圓圈或苔球的周圍插入花材。

速成苔球的作法

把吸水性海綿剪成球形來使用。

用U形針固定水苔。然後放在圓圈上。

把細緞帶纏繞在裝飾用苔球上，綁蝴蝶結固定。

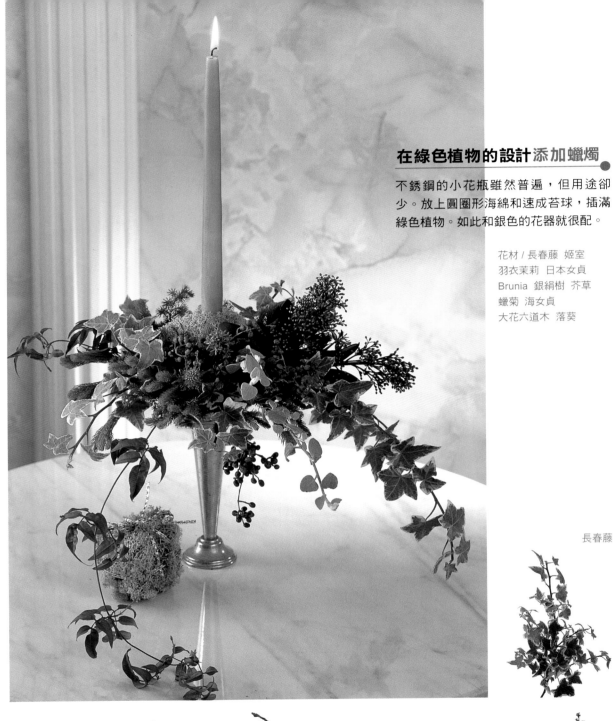

在綠色植物的設計 添加蠟燭

不銹鋼的小花瓶雖然普遍，但用途卻少。放上圓圈形海綿和速成苔球，插滿綠色植物。如此和銀色的花器就很配。

花材 / 長春藤 姬室
羽衣茉莉 日本女貞
Brunia 銀絹樹 芥草
蠟菊 海女貞
大花六道木 落葵

長春藤

芥草

落葵

Brunia

日本女貞

羽衣茉莉

姬室

同一花座的三種花飾

使用同一花座能製作兩種聖誕裝飾和新年裝飾。

這是使用槲寄生或冬樹、土茯苓等聖誕花材的設計，以及使用幼松或南天竹等新年花材的設計。

活用同一花座，可從聖誕節一直裝飾到新年。值得向忙碌的人推薦。

黃金絲柏

在花座添加金星飾品

使用陶缽。放入用玻璃紙包裹的吸水性海綿，以免滲水

把一枝黃金絲柏分枝，短短插入。

把據說寓有神的槲寄生纏繞在星形飾品上。缽旁也配上用綠色緞帶綁成一束的槲寄生。紅與綠、金色的華麗設計。

花材／黃金絲柏　叢枝康乃馨　海桐
雞冠花　金絲桃　赤楊　槲寄生

據說槲寄生是「神寄生的樹木」。在英國被視為幸運的象徵，因而有在聖誕節裝飾的習慣。

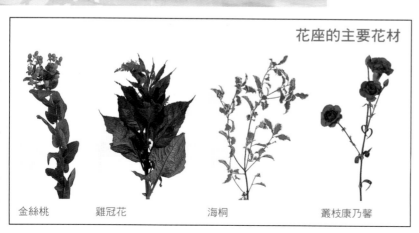

花座的主要花材

金絲桃　　雞冠花　　海桐　　叢枝康乃馨

134

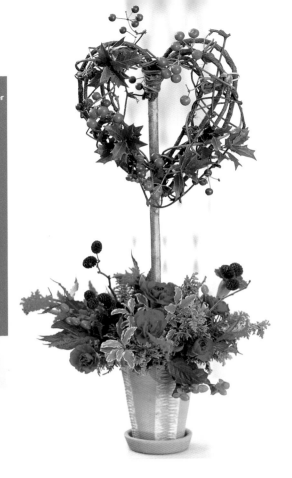

土茯苓 冬樹

改為心形飾品的可愛設計

把冬樹和土茯苓插入心形飾品。冬樹被視
為神聖的樹木。強調深綠與紅色的聖誕色
調。土茯苓是新年也使用的花材。乾燥後
也能持久。

花材 / 黃金絲柏　叢枝康乃馨　海桐　雞冠花
金絲桃　赤楊　冬樹　土茯苓

使用幼松的新年花卉設計

拿掉心形飾品，筆直插入幼松，就能表現迎接新
年的氣氛。剩餘的松可插入花座，拿掉赤楊，換
成南天竹的葉。南天竹被視為轉運的植物。把土
茯苓纏在幼松上就顯得華麗。

花材 / 黃金絲柏　叢枝康乃馨　海桐　雞冠花
金絲桃　幼松　土茯苓　南天竹

南天竹 幼松

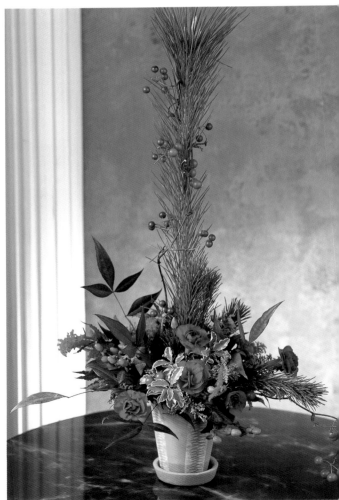

在聖誕節與新年均能派上用場的設計

常綠樹有「永遠」的意味。在聖誕節與新年必用的花材。

冷杉容易凋謝，因此如果希望裝飾到新年，注意花座的水不要斷。偶爾噴水，擺在寒冷處就能持久。

冷杉。常綠樹是祈求春天復甦的象徵。

把圓圈形的吸水性海綿變成花圈

製作花座

1 吸水性海綿的圓圈。附有水盤。

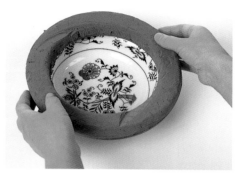

2 把符合圓圈大小的花盆用來做為花器。

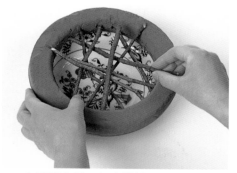

3 在圓圈內側，把小樹枝插成格子狀。

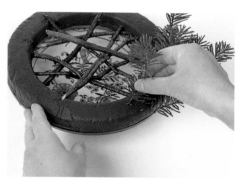

4 把冷杉分枝，在圓圈形海綿插一圈。

5 用U形針固定每一枝葉。

6 花座完成。冷杉朝同一方向插為要點。

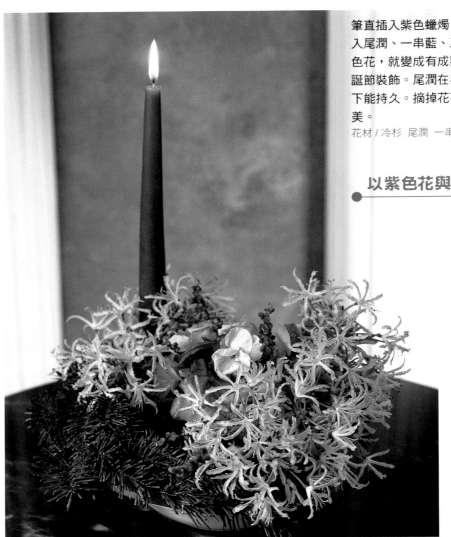

筆直插入紫色蠟燭，低矮處插入尾潤、一串藍、三色菫等紫色花，就變成有成熟風味的聖誕節裝飾。尾潤在半乾燥狀態下能持久。摘掉花萼再插比較美。

花材 / 冷杉　尾潤　一串藍　三色菫

尾潤

以紫色花與蠟燭來展現華麗

一串藍

三色菫

添加茶花就變成新年的花

在使用冷杉的花座與尾潤，添加粉紅色的茶花。如果冷杉有部分凋謝，就插入茶花的葉來掩蓋。

花材 / 冷杉　尾潤　茶花

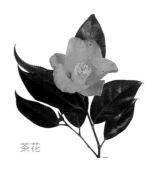

茶花

5

整齊成束、漂亮包裝！

製作花束

成束銀蓮花的
巴黎風味花束

把收到的花束直接插入花瓶。
紅色的花瓣和黑色的花芯頗富
個性。

花材 / 銀蓮花

製作球形的花束

以螺旋狀形成茂盛的圓形

製作茂盛的圓形花束。這種類型的花束，不論從四方哪一方來看都美。可愛的氣氛最適合送人！帶回家後不要解開，直接插入花瓶就能現成欣賞。

花材使用大致相同的長度。像螺旋狀般把一枝一枝抓成一把。露出每一朵花的臉，蓬鬆弄成一束是要點。注意花與花之間不要擠成一團，或是間隔太大而變得鬆散。

此外，一旦開始把花弄成束，不要換手直到用繩索固定為止。因此材料必須事先就先清理好。

花的束法

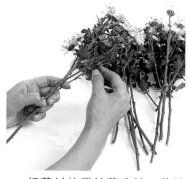

1 把花材的叢枝菊分枝，莖的長度大致相同。下葉完全摘除。

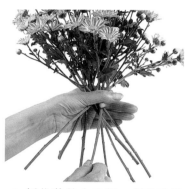

2 抓住花的中央部，把花交叉插入其周圍。越向外側插越低。

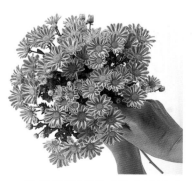

3 注意整體不要感覺太擁擠或鬆散。最好露出每一朵花的臉。

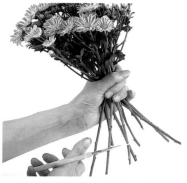

4 把花材弄成一束後，把莖剪齊。莖的長度以手寬的兩倍為基準。

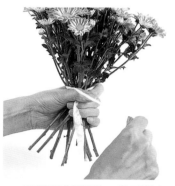

5 用塑膠繩綁緊。綁到僅留下和莖下部同樣的長度，一手拿著，用長的一端緊緊纏繞兩圈。

6 最後在莖的下端再纏繞兩圈，然後夾在莖與莖之間固定。剩餘的部分剪掉。

製作球形的可愛花束

弄成渾圓後，就變成讓人看不出是菊花的可愛花束。把最漂亮的花插在中央，外側則插略小的花，如此就能保持均衡。

花材 / 叢枝菊

花束的包裝法

1 做好防止水分流失的處理。準備的用品有錫箔紙30cm見方一張、衛生紙兩張、塑膠袋一個。

2 捲兩張衛生紙包住莖的切口，以免接觸空氣，用噴壺噴上足夠的水。

3 然後裝入塑膠袋，包裹時注意袋不要太鬆。

4 把錫箔紙的一角折成三角形。把莖的上部放在折起的部分捲起，把下部往裡折。

5 準備正方形的包裝紙，稍微挪開折成三角形。蓬鬆包起花束，用膠帶固定邊緣。

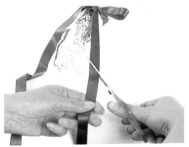

6 緞帶先打結再綁成蝴蝶結。把兩腳的長度剪齊。

嚏根草做成的紮實花束

嚏根草是向下開花。因此活用這種姿態來
束成接近球形的形狀。為保有充滿氣氛的
風情，形成高低不一寬鬆成束

花材 / 嚏根草

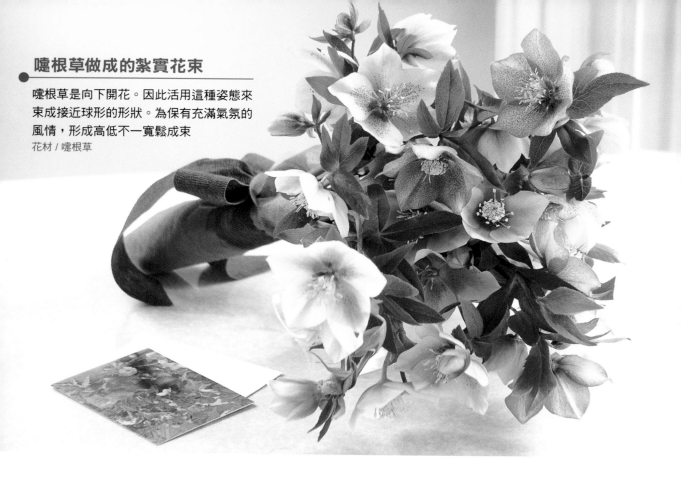

把一種花束成圓形的巴黎風花束

把白色的袖珍牡丹弄成茂盛的球形，周圍配上銀河
草。簡單又大方的美麗花束。這是在巴黎街頭常見
的花束風的設計。

花材 / 袖珍牡丹 銀河草

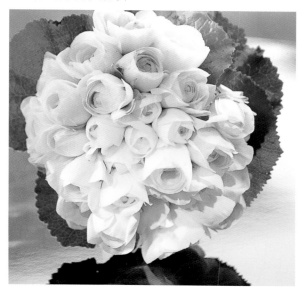

形成富個性且具震撼力的花束

組合鮮豔色彩的玫瑰與富個性形狀的笑翠鳥。可愛氣
氛的球形花束，依搭配法能增添個性。

花材 / 玫瑰 笑翠鳥

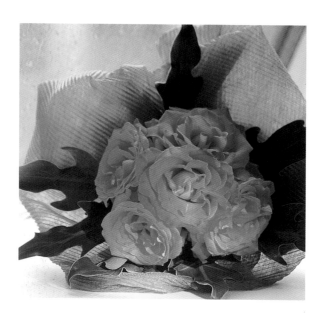

塔形**的花束**

重疊幾層花製作的塔形花束。把莖剪短，花與花之間緊貼，弄成茂盛的圓形。用繩索綁住花頸附近來固定。這是用叢枝康乃馨製作的小又輕的花束，也可應用成小型胸花。

花材 / 康乃馨　叢枝康乃馨

3 從第三圈起使用叢枝康乃馨。因容易折斷，故裝上鐵絲(24號)(參照170頁)。

2 把第二圈四枝花的位置調整均等，再用繩子固定。

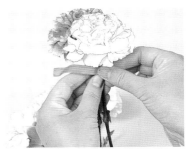

1 大朵花使用到第二圈。中心的花長約25cm。第二圈的花用繩子一枝一枝固定。

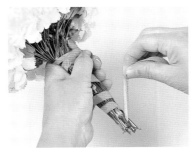

6 最後用繩子纏繞全部的莖，然後夾在莖之間來固定。

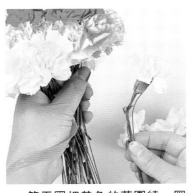

5 第五圈把黃色的花圍繞一圈插入。

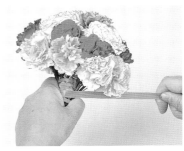

4 第四圈把兩種粉紅色每隔兩朵插入。先用鐵絲連結再綁在一起。

製作單面的花束

活用每種花材的個性

單面花束即「展示花束」或「禮物花束」，最普通的花束形式。能以少的枝數簡單製作，在特別的日子也能做成豪華的花束。

相較於從四方任何一方來看都是相同形狀的球形花束，單面花束僅限於正面一個方向。因此在成束時要隨時意識到正面、注意花的方向。最大的要點是認清每種花材的個性。譬如有存在感的花材、筆直向上長的花材、蓬鬆敞開的花材等，活用每種花材具有的姿態或顏色來做出變化成束。

也重視包裝，因此不妨向獨創的花束挑戰看看。

花的束法

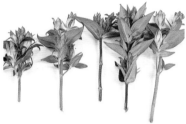

1 把兩枝龍膽分切成五枝。根部的葉完全去除。

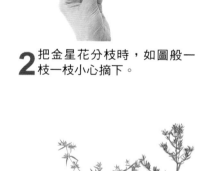

2 把金星花分枝時，如圖般一枝一枝小心摘下。

3 分成長枝、短枝、花多的枝等，多變化的來分切。根部側面的枝或葉也去除。

4 藿香薊準備長的與短的。辨別姿態好的部分，去除不要的枝或葉。

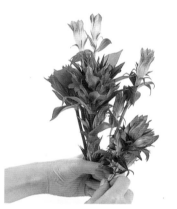

5 龍膽把前方剪短，形成立體，把莖交叉成束。

6 龍膽的形態整理好後，把金星花如縱長的大三角形般插入。

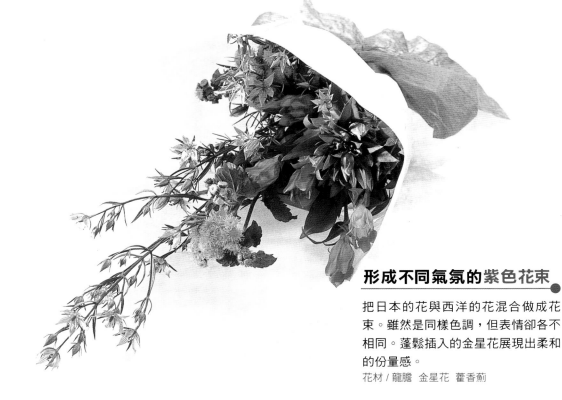

形成不同氣氛的紫色花束

把日本的花與西洋的花混合做成花束。雖然是同樣色調，但表情卻各不相同。蓬鬆插入的金星花展現出柔和的份量感。

花材 / 龍膽　金星花　藿香薊

9 把短的藿香薊低矮插在前面才醒目。把明亮花色做為全體花束的重點。

8 把長的藿香薊插在龍膽的後方。注意枝的方向才能看清楚花的姿態。

7 把短的金星花插在前面。此時把枝交叉來插就能使花敞開。

12 把橡皮筋纏繞在莖上。最後也套在莖上固定。

11 像螺旋狀插入，就能變得蓬鬆。

10 剪短莖。長度和手寬一樣。雖嫌稍短，但這樣花比較能敞開。

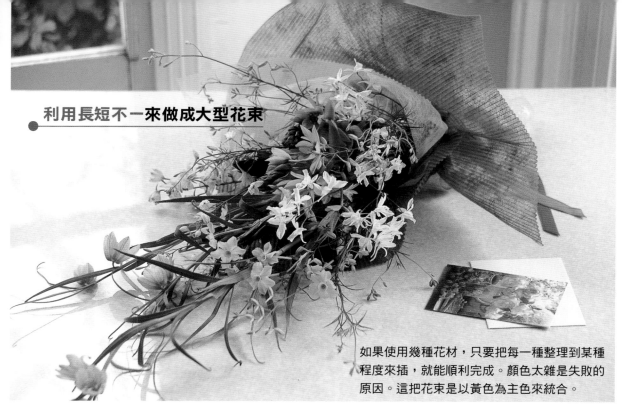

利用長短不一來做成大型花束

如果使用幾種花材,只要把每一種整理到某種程度來插,就能順利完成。顏色太雜是失敗的原因。這把花束是以黃色為主色來統合。

花材 / 抱子海蔥 水仙 翠雀 雙曲百合 飛燕草

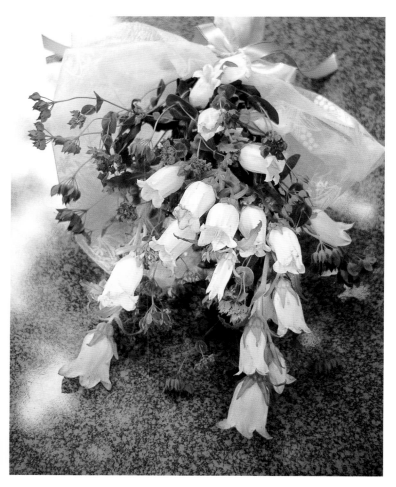

單面的花束容易變成平面,這樣就會變成佛花。因此弄成束時從側方來看,檢查是否有立體感。

使用兩種花的花束

一般來說,花束多半使用花卉的花材或長的綠色植物。但在此改變想法,使用高的花。僅如此改變就能予人新鮮感。

花材 / 彩鐘花 貫月柴胡

把鬱金香插成花束風

把像盛開百合的鬱金香與多瓣的鬱
金香設計成花束風。配上彎曲的長
緞帶,就有春天輕盈的空氣感。

花材 / 鬱金香

從正側面來看。減少莖的長
短差,形成茂盛的圓形。就
有可愛的氣氛。

用包裝紙來包裝

既能保護花又能美麗裝扮

花怕風，而且在載送期間也可能受傷。而包裝能保護花，使其不受到這些傷害。此外，如141頁所介紹，也有防止水分流失乾枯的作用。即使再美的花束，如果缺少對花的照顧就不及格。保持新鮮美麗，才能傳達送花者的心意。

包裝還有另一個用處，就是更美麗呈現花束。同一花束，隨便用玻璃紙包起來，和用漂亮的包裝紙包起來，予人的印象全然不同。此外，如果使用和花同色的包裝材料，即使花材少也顯得多。和考慮花的搭配一樣，也要考慮使用何種包裝紙來包裝。活用個人的品味來更美麗呈現花束。

準備包莖部分的紙和蓬鬆包裹花腳邊的紙兩張。兩張都對折，使開口朝上。

● 活用花的個性來包裝

使用形態有趣的蓮蓬頭做成的花束。選擇乳白色的包裝紙和淺綠色的緞帶，就能活用其個性。

花材／玫瑰 蓮蓬頭 繁穗莧 銅錢花的葉

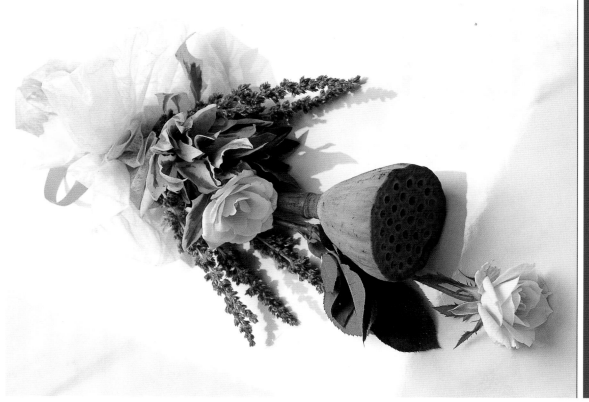

花形可愛**的包裝**

把大理花茂盛束成圓形。這種
可愛的花束,最適合使用花形
的包裝。把剪成花形的包裝紙
蓬鬆敞開來包裝。

花材 / 大理花　皂質草

包裝的方法

2 再折一次變成三角形。也可
使用紙的蕾絲紙。

1 準備有蕾絲花紋的包裝紙,
40cm見方的正方形。折成三
角形。

5 繫上淡粉紅色的生絲帶。把
兩腳拉長來展現華麗感。

4 把花束放在包裝紙上,邊弄
出縐折邊包起來。

3 折好後,把邊緣部份剪成圓
形,變成花的形狀。

呈現豪華的氣氛

把兩張棉紙稍微挪開重疊。以紫色棉紙襯托珍珠繡線菊的白色。

蓬鬆包裹花束，使用玻璃紙時要留有剩餘裕。

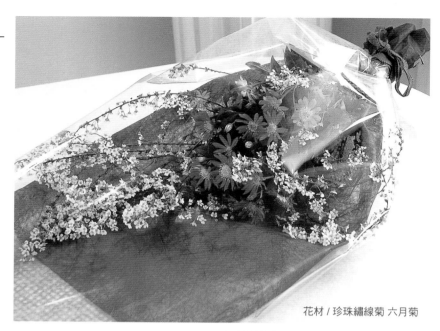

花材 / 珍珠繡線菊 六月菊

珍珠繡線菊和六月菊的花束。如果只用玻璃紙包裝，就容易變成樸素又溫和的氣氛。但像這樣把棉紙重疊來使用，就更有豪華的印象。

包裝紙的大小，對角線的長度和花同高或稍短。左右均等弄出縐折後，用釘書針固定。

簡單又華麗的包裝

把包裝紙攤開來包裝，就能完全看見花。如果長時間拿著步行，就必須做好防止水分流失的處置，把包裝紙的下緣折起。

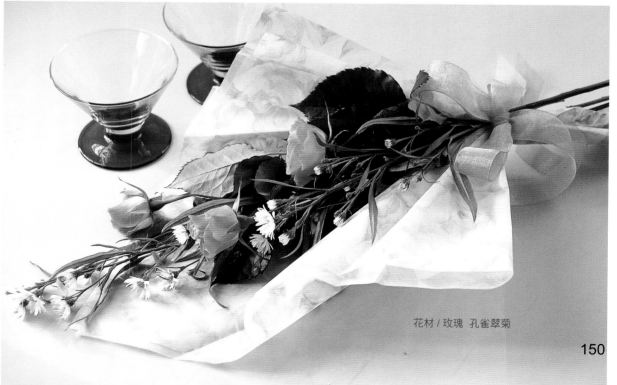

花材 / 玫瑰 孔雀翠菊

乾燥花獨特的包裝

似薔薇花以此狀態就能變成乾燥花，因此不必擔心水分流失。因此包裝的範圍也更廣。活用令人舒暢的花的風情，繫上緞帶。

花材 / 似薔薇花

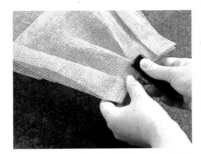

1 在掩蓋莖的位置向內側折起，兩側向內弄出縐折，用釘書針固定。

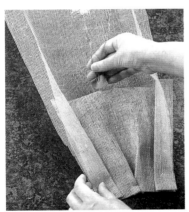

2 一枝一枝插入口袋的部分。完成後，以原狀就能裝飾室內。

配合野性的氣氛

鳳頭花一枝就有足夠的存在感。以此狀態也能做成乾燥花，因此不需要做防止水分流失的處置。和似薔薇花一樣，把布折起，綁緊腳邊即可。

花材 / 鳳頭花

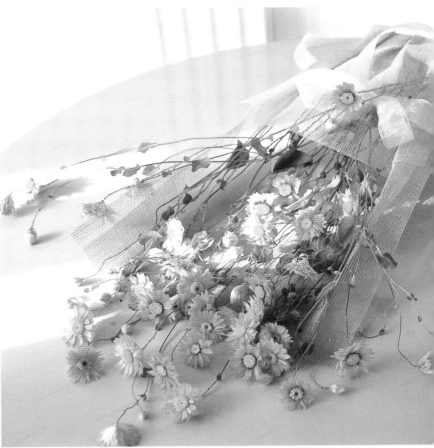

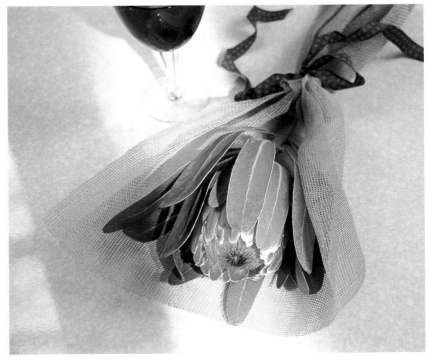

結緞帶

學習圓圈緞帶的結法

緞帶和包裝紙一樣，都是更美麗呈現花束的重要因素。

提到緞帶，有各式各樣的素材或顏色、寬度等。選擇哪一種、用什麼結法，完成後的印象也全然不同，因此可說是展現製作者作品味之處。考慮整體的均衡，偶爾不妨向大膽的用法挑戰看看。

首先，學習花束最常使用的「圓圈緞帶」的結法。增加圓圈數或使用寬的緞帶、做成大型或小型，以結法來說，也有各種不同的設計。此外，在結緞帶時，應注意緞帶的背面是否露出表面。雖然也有不分表裡的緞帶，但如果有分表裡，結的時候就應展現表面。

繫上圓圈緞帶的向日葵胸花

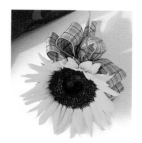

提到緞帶，總予人〝配件〞的印象，但也有這種用法。如果一直採用平凡的用法就很無趣。不妨偶爾改變用法來大膽創新。

花材 / 向日葵

圓圈緞帶的結法

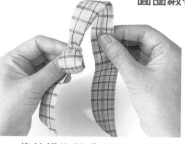

2 像繞拇指般感覺製作中心的圓圈。然後製作左右的圓圈。

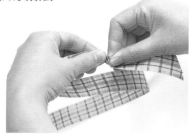

1 腳的部分預留7～8cm長，把緞帶扭一圈。

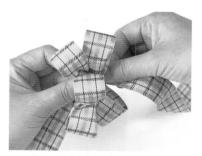

4 做好圓圈後再扭一圈，使左右兩腳整齊。然後重新調整全體的形狀。

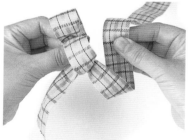

3 把左右圓圈弄成相同大小。不要忘記每做一個圓圈就扭一圈。

6 把鐵絲扭二～三次，拉直再扭一次。反覆做兩次是做成形狀美麗的圓圈緞帶的秘訣。

5 在距邊端5～6cm處剪下腳，把鐵絲(28～30號)穿過中心的圓圈。

在玻璃紙上搭配緞帶

玻璃紙包裝氣氛感覺容易變成
乏味，如果貼上緞帶就能呈現
輕盈的氣氛。把和風信子同色
的緞帶蓬鬆綁在莖的部分。

花材 / 風信子　香豌豆　黃孔雀

用雙色緞帶展現春天的味道

雙色緞帶能展現春天柔和的味
道。繫上淡橙色以及和花相同
的粉紅色，這種搭配能使紫羅
蘭的花色更加醒目。

花材 / 紫羅蘭

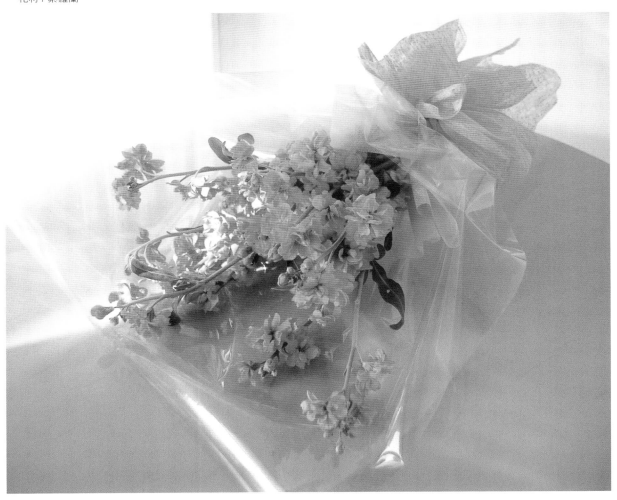

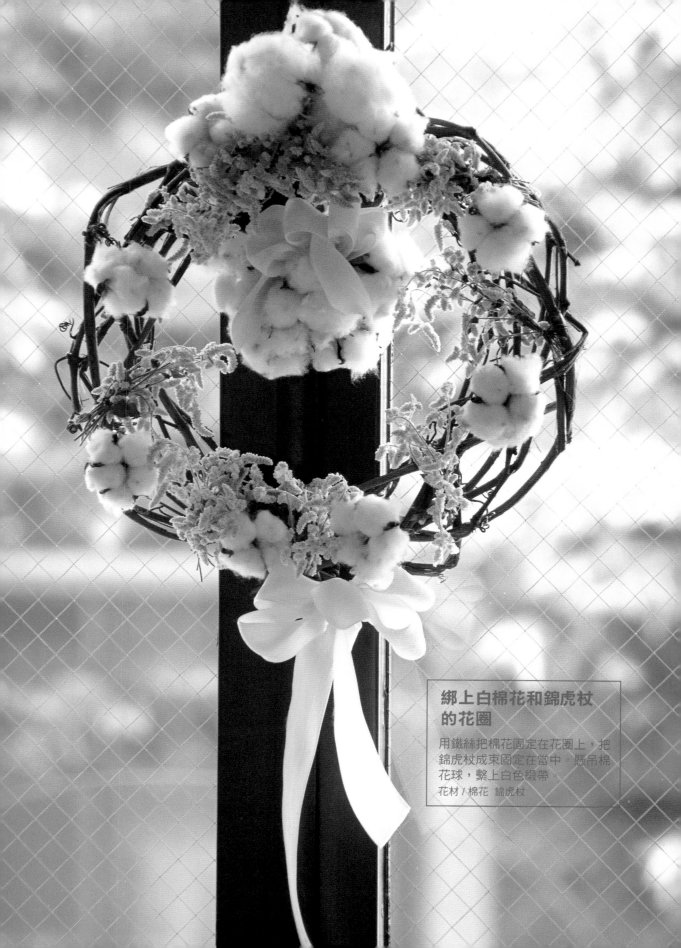

綁上白棉花和錦虎杖的花圈

用鐵絲把棉花固定在花圈上,把錦虎杖成束固定在當中。懸吊棉花球,繫上白色緞帶

花材/棉花 錦虎杖

6

自己動手做才有趣！

裝飾蠟燭周圍的花圈

把冬樹裝飾在乾燥花圈的周圍，中央筆直豎立蠟燭。

製作花圈

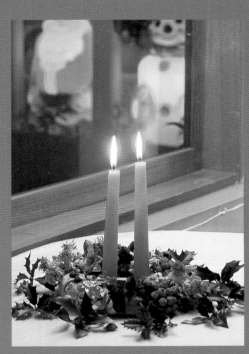

使用吸水性海綿的鮮花花圈

茂密插滿掩蓋花座是要點

甜甜圈狀設計的花稱為「花圈」。本來是用來做為基督教的獻花。但現在已經超越宗教的範疇，一般也廣泛使用。具有「無止境」之意，象徵「永遠」。因為無止境的美麗形態，故常用來做為壁飾花。

製作花圈時要使用甜甜圈形的花座。把花材插入這種花座來設計。花座的種類有幾種，譬如鮮花就使用「吸水性海綿」。此外，乾燥花則使用「乾燥用海綿」。而且有時也用藤蔓或樹枝加工做成花座。

尺寸大小不一，附有水盤以免水流出。(圖為直徑17cm)

程序

1 使用文竹來墊底。先在根部沾上接著劑再插入花座。

2 緊貼花座來插，用U形針固定在幾處。U形針尖也沾上接著劑來插。

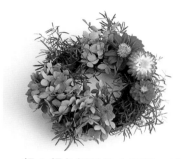

3 插入顏色鮮豔的大理花，以及用來襯托的淺色秋色繡球花。

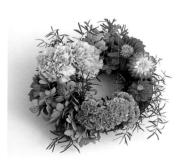

4 康乃馨和雞冠花選擇顏色不太鮮豔的，才能突顯大理花。

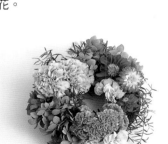

5 在旁邊插入淺綠色的叢枝康乃馨，就能突顯大理花和雞冠花。

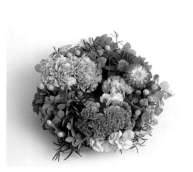

6 然後插入金絲桃和蠟菊。最後再插入蔓草和紅錢木就完成。

利用各種顏色的鮮花花圈

利用叢枝康乃馨的顏色，來襯托主色的紅色、粉紅色。使用形狀、色調不同的綠色植物來呈現深度或空氣感。

花材 / 文竹　秋色繡球花　大理花　雞冠花　康乃馨
叢枝康乃馨　金絲桃　蠟菊　蔓草　紅錢木

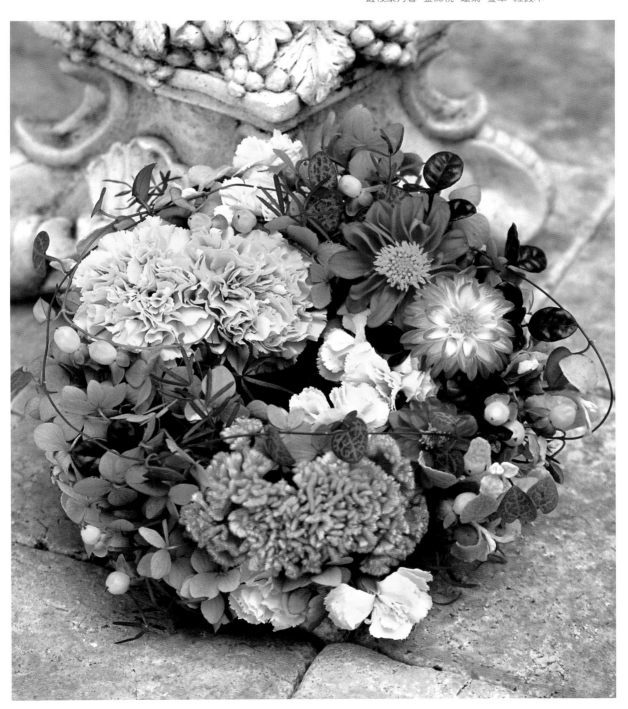

使用觀葉植物的**春色花圈**

使用觀葉植物和春天的草花來製作花圈。花圈是使用
短的花材。利用其他花卉設計用剩的花材或觀葉植
物，也能設計出漂亮的花圈。

花材 / 金盞花　香豌豆　黃孔雀　孔雀翠菊　天竺葵
王冠　藍薊　東洋羅蔓　折鶴蘭　白蝴蝶合果芋
白雪雞冠　白妙菊　茶花　萊姆波多斯　石長生
石松　海桐

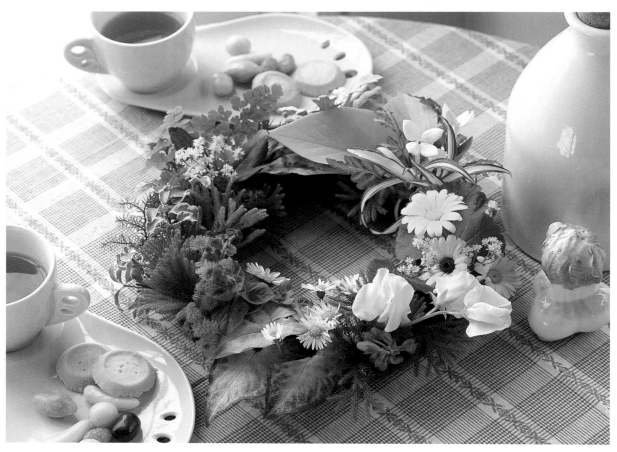

使用庭院的草花、樹果
的秋色花圈

秋天的庭院有許多魅力十足的花材。建
議抱著任何植物都可當作花材的心情來
尋找。不要胡亂混合花材，把同樣的花
材湊在一起插就能提高色彩效果。

花材 / 黃孔雀　袋鼠草　小菊　千日紅　金狗尾草
狀元紅　日本女貞　屁屎葛　臭木　車輪梅　隱簧
石松　玉羊齒　茶花　折鶴蘭　大花六道木　姬室
夏葛　珍珠繡線菊　尤加利

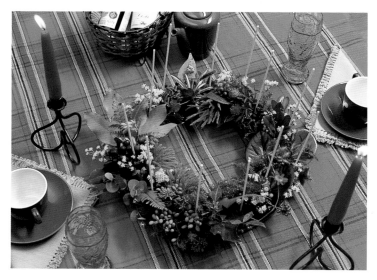

158

改變設計，更有秋天的氣氛

把右頁(下)的花圈變成更有秋天氣氛的設計。把主色
從黃色改為紅色，像垂下般插入黃色的黃孔雀。就
能使秋天有更深的印象。

花材 / 和右頁 (下) 一樣

使用乾燥用的海綿乾燥花作花圈

先沾上接著劑再插入圍要點

不妨向乾燥花的花圈挑戰看看。除傳統的乾燥花之外，近來市面上又出現名為「保存花」的新花材。滋潤的觸感，看起來和鮮花一樣新鮮。因為有著色，故顏色比傳統的乾燥花更鮮豔。也比較耐溼氣，但一沾水就會滲出色料，若處理不慎，花瓣會變形。花座使用乾燥用海綿。在手工藝材料店或花店等能買到。花材容易脫落，因此必須先沾上接著劑再插入。

接著劑選擇不會融化海綿的種類，譬如花材用接著劑、膠水、木工用黏著劑等。

(上)乾燥用海綿「塞克圓圈」。尺寸大小不一。(圖右是直徑12cm、左是直徑20cm)。
(下)「塞克心形」。尺寸有三種。(圖為小型)。

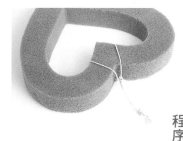

程序

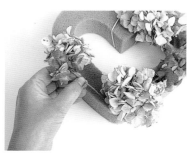

4 香牛至湊成幾枝，露出粉紅色的葉背，捲起用膠帶貼上。

1 在插入花材前先綁上繩子。先綁在兩處，然後再束起打結。

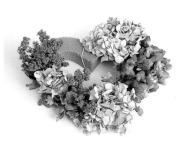

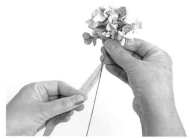

5 斗篷草和雞冠花的莖結實，因此不必用鐵絲，直接插入即可。

2 把繡球花分成小朵，用鐵絲綁上(參照171頁)，纏繞色帶。

6 在雞冠花的周圍插入銀色的煙霧草來強調紅色。其他花材也均衡插入。

3 鐵絲預留插入的長度，其餘剪掉。在尖端沾上接著劑，然後插入三處。

充滿自然感的心型花圈

把右頁(下)的花圈變成更有秋天氣氛的設計。把主色
從黃色改為紅色，像垂下般插入黃色的黃孔雀。就
能使秋天有更深的印象。

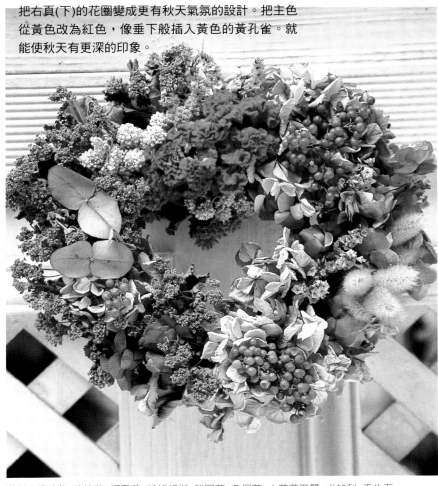

前後左右，改變方向來查看，
如果有不足之處就加插。插得
高低不一就能提高份量感。

使用九種乾燥花。如果使用多
種花材，把同種的花插在一起
就不會顯得凌亂。如此就會變
得像一朵大花般有存在感。

花材／繡球花　斗篷草　煙霧草　粉紅胡椒　雞冠花　兔尾草　大花草石蠶　尤加利　香牛至

融化、粘黏、凝固就完成！ 接著劑「膠水」

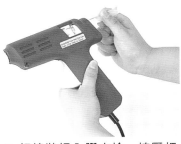

3 冷卻凝固後就無法接著。因
此必須迅速粘黏。

2 把棒狀插入膠水槍。按壓把
手尖端就會流出融化的焊
劑。

1 做為接著劑的焊劑。棒狀的
是膠水槍用，袋裝的是膠水
鍋用。

「保存花」是像鮮花般有新鮮感的乾燥花材。這次使用的右起依序是檸檬葉、玫瑰、溫室綠色植物等三種。最左邊是青苔。

程序

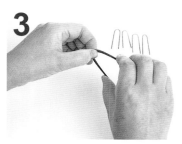

3
把22～24號鐵絲剪成四分之一長，製作U形針。插入前先沾上接著劑。

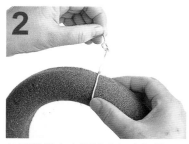

2
如圖般把左右兩端合起來打結，製作掛鉤的圓圈。

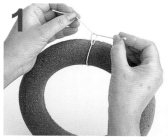

1
在乾燥用海綿綁上繩子。綁兩次，牢牢綁緊。

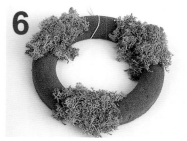

6
把青苔均衡分配在三處。花座的內側或外側也不要忽略。

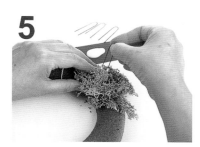

5
茂盛放上青苔，在需要之處用U形針固定。U形針的尖端一定要沾上接著劑。

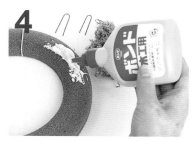

4
把接著劑塗抹在貼青苔的部分。接著劑凝固後就不易插入，因此僅塗抹在需要的部分即可。

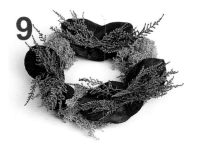

9
在檸檬葉上搭配溫室綠色植物。用尖端沾上接著劑的U形針固定。

8
扭轉鐵絲來綁分成小朵的溫室綠色植物(參照171頁)，做成小型花束。

7
在青苔之間分別配上兩片檸檬葉，用U形針固定。不要配置得太均勻才能顯出動態。

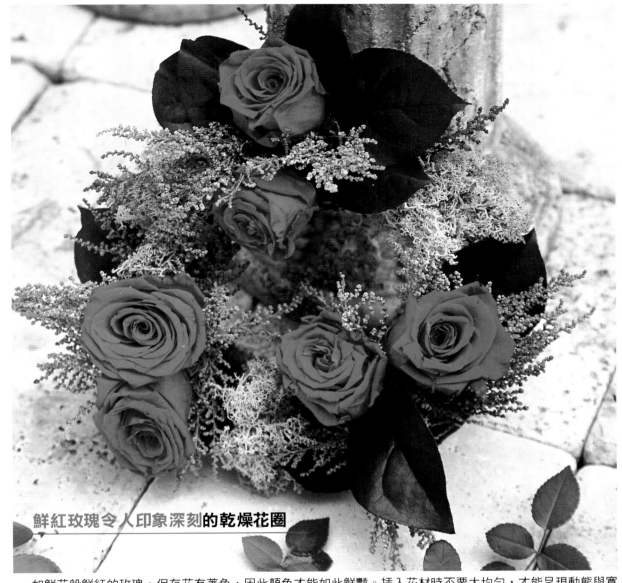

鮮紅玫瑰令人印象深刻**的乾燥花圈**

如鮮花般鮮紅的玫瑰。保存花有著色,因此顏色才能如此鮮豔。插入花材時不要太均勻,才能呈現動態與寬敞感。

花材 / 玫瑰 檸檬葉 溫室綠色植物 青苔

12

配置玫瑰時不要太均勻。配置好後查看整體的均衡,然後加入溫室綠色植物。

11

剪掉不要的鐵絲。此時斜剪尖端就容易插入。

10

保存花的玫瑰的莖短,因此用鐵絲來補強(參照170頁),然後纏繞色帶。

用藤蔓或樹枝製作自然花圈

花座買現成的或自己製作均可!

用藤蔓或樹枝製作花座,完成充滿自然感的花圈。如果使用吸水性海綿或乾燥用海綿,就要整個用花材填滿遮掩花座。但用藤蔓或樹枝製作,因本身就是素材之一,因此不需遮掩。不僅如此,用

藤蔓或樹枝製作的花座本身也可當作主角。在花材店或手工藝品店均有售。但如果能買到材料,不妨自己動手製作看看。乍看似乎不容易做,但剛買回來的藤蔓或樹枝比較容易處理,如果因放置而變得太乾,就稍微泡水變軟後再使用。除使用乾燥花來裝飾之外,也可利用枯葉或樹果、常綠樹枝、緞帶、裝飾品等來盡情裝飾。

藤蔓製的花座市面上買得到。這是在手工藝品店找到的。直徑22cm。

用山茯苓來製作花座

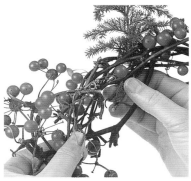

4 決定哪一面朝上。把姬室的枝從上向下來插入,這樣在懸吊時才不會掉落。

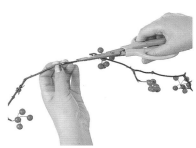

1 挑選一根枝當作軸,整理側枝與刺。保留美麗的紅色果實。

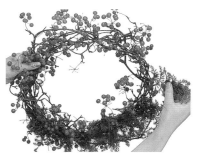

5 插入姬室的枝時,注意不要擋住山茯苓的紅色果實。

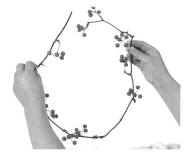

2 把枝纏繞成圓圈。如果很難固定,就用鐵絲來固定。

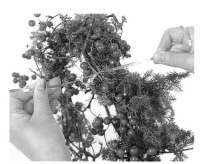

6 綁上吊繩。用力綁好後再打一個結,以免花圈鬆開。

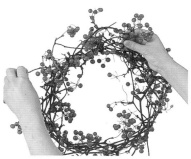

3 邊整理形狀邊加枝來增加份量。這樣大概需要約十枝左右。

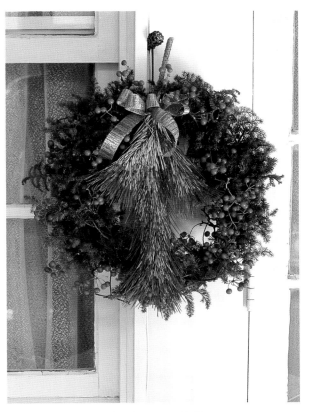

聖誕過後就當作新年裝飾

用同一花圈設計成新年風。把緞帶改為有高雅氣氛
的裝飾品，或是配上松。果實也象徵繁榮，因此變
成最適合新年的裝飾。

花材 / 土茯苓 姬室 蛇目松

用紅色緞帶設計成聖誕風

把紅、綠、金色等聖誕色的緞帶裝飾在右頁製作的
花座上。這種緞帶的側面裝有鐵絲，因此能如圖般
彎曲調整。

花材 / 土茯苓 姬室

使用樹枝的星形聖誕花圈

如果買不到藤蔓，何不用樹枝來製作星形
的花圈？在樹枝與樹枝的交叉處綁上松果
或棉花、山茯苓或野茨。再添加金色的緞
帶或鈴，聖誕花圈就完成。

花材 / 紅蔓 山茯苓 野茨 乾松果 棉花

準備六枝相同長度的
樹枝。三枝用鐵絲固
定來製作正三角形。
製作兩個這種正三角
形，組合起來就變成
星形。

鮮紅色蘋果的花圈

花座是用奇異果的藤纏繞,用鐵絲固定。在花圈
下方插入杉或犬匣,放上蘋果即可。蘋果用牙籤
插入花座來固定。

花材 / 奇異果的藤 杉 犬匣 蘋果

充滿秋天氣息的通草花圈

這是用通草製作的充滿秋天氣息的花圈。去除多
餘的葉,才能突顯通草的果實或藤蔓。主色是紫
色。考慮整體的均衡來決定果實的位置。

花材 / 通草

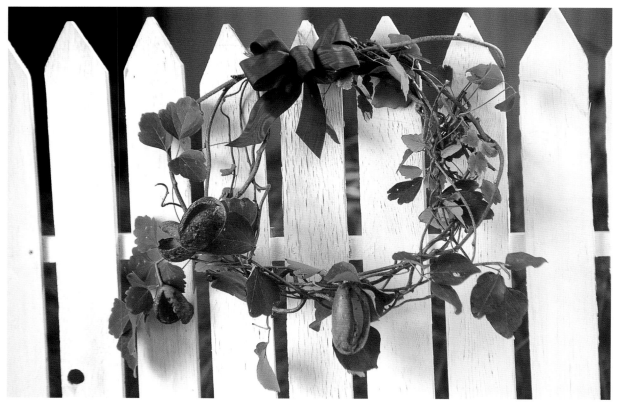

166

自由自在發揮創意來設計！

活用奇異果的藤原本的特性。

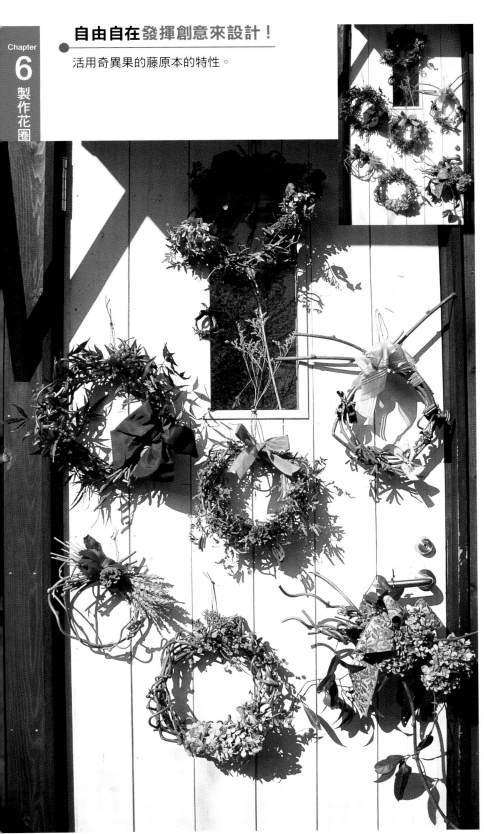

1 纏繞數枝細藤來製作花圈。把繡球花當作重點來形成樸素的氣氛。如果想要活用自然感，不過度使用顏色才能呈現氣氛。

花材 / 奇異果的藤　繡球花　杜鵑草的種殼　赤楊　花萼繡球花　赤薜荔　蟹草

2 奇異果的藤挑選筆直的。用二～三枝製作圓圈，兩端不塞入圓圈做為重點裝飾。繫上各種顏色的緞帶來呈現氣氛。

花材 / 奇異果的藤　赤楊

3 使用南天竹的果實，就能呈現新年的氣氛。繫上紫色的絲帶就能增添莊嚴感的日式形象。設計成非西式非日式的獨特印象。

花材 / 奇異果的藤　南天竹　赤楊　杜鵑草的種殼

4 把羽衣茉莉的葉纏繞在花座上。下面插入乾松果和赤楊的果實，呈現深秋森林的形象。不太明亮的橙色緞帶能提高效果。

花材 / 奇異果的藤　乾松果　赤楊　羽衣茉莉　蟹草

5 把奇異果的藤隨意弄成束，搭配乾燥的繡球花。繫上雙面織帶就不可思議的調和，變成無與倫比的獨特氣氛。

花材 / 奇異果的藤　繡球花　南五味子

6 挑選彎曲的藤，規則的纏繞。搭配乾枯色調的繡球花或赤薜荔、杜鵑草的種殼等，聚集微妙的秋色。

花材 / 奇異果的藤　繡球花　杜鵑草的種殼　赤楊　赤薜荔

7 偶然發現的草莓紅葉。一眼看中美麗的顏色與形狀，摘下插入花圈。如果搭配小麥的穗與乾松果，就變成反映秋光的花圈。

花材 / 奇異果的藤　小麥　乾松果　草莓的葉

心型的聖誕花圈

使用市售現成的花座,來製作心形的聖誕花圈。意識聖誕色的金色來挑選尖端黃色的杉。把稍大的圓圈緞帶繫在中央,就變成華麗又歡樂的氣氛。

花材 / 杉 野茨

1 先綁上繩子。如果使用花座,只要在中央綁上打圈的繩子即可。

2 把數枝杉成束來使用。從上向下插,懸吊時才不會脫落。

加上松就能當新年裝飾

在上方的聖誕花圈添加松,就馬上變成新年裝飾。表現新年氣氛的除松、竹、梅、草珊瑚等花材之外,也常使用花紙繩、扇子等小飾品。

花材 / 杉 野茨 松

添加松就能呈現新年的氣氛。把二～三枝向左右敞開,用鐵絲纏繞綁緊。

168

使用市售現成花座
製作的星形花圈

使用在花店找到的花座,製作
穩重又獨特的花圈。使用五束
大小不一的愛藍草花束。可插
在花座或向下垂吊。

花材 / 愛藍草

1 事先把緞帶打成蝴蝶結,用
鐵絲綁在愛藍草的花束上。

2 準備五束愛藍草小花束。每
束大小不一。想像星星來挑
選金色的緞帶。

鐵絲連結的基礎課程

把鐵絲纏繞花材或插入固定稱為「鐵絲連結」。以鐵絲連結就能改變花的方向、彎曲莖、補強花材，因此容易設計。

有幾種方法，依花材的形狀等，適用方法也不同。

剪鐵絲時

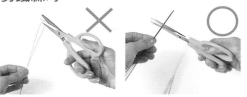

剪的時候筆直來剪為要點。如果先彎折再剪，尖端就彎曲而不易使用。

準備的用品

鐵絲在五金行或手工藝品店均能買到。粗細是26到28號。

交叉手法

把耳飾手法重複兩次就能做成十字形。花太大或太重時就採用這種手法。

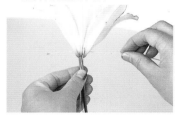

把耳飾手法做兩次，十字形穿過鐵絲。

裁縫手法

用鐵絲縫起細長的葉。不僅能防止葉下垂，也能呈現動態。

要點：鐵絲儘量不露出表面為要點。

耳飾手法

這是把鐵絲穿過花的子房或花萼等硬的部分的手法。花太大時就採用以下的交叉手法。

2 彎曲鐵絲，順著莖緊貼。

1 把鐵絲穿過花的根部硬的部分。

掛鉤手法

把鐵絲的尖端彎曲成鉤子形，鉤在花蕊處的手法。適合花蕊大的花材。

2 如果花蕊有高度，鉤子就能藏在花蕊中。

1 彎曲鐵絲的尖端，從花蕊向莖的方向插入。

補強

把鐵絲順著莖緊貼來補強的手法。如果插入花萼再纏繞，也能補強花頸。

另一種方法是把鐵絲纏繞在莖上。

把鐵絲插入花萼，順著莖緊貼即可。

髮夾手法〈葉〉

用於寬面的葉。像用針縫般穿過鐵絲,把兩端彎曲成圓圈狀,綁在莖上。

1 從葉的背面揪起中央的葉脈,穿過鐵絲。

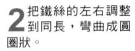

2 把鐵絲的左右調整到同長,彎曲成圓圈狀。

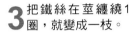

3 把鐵絲在莖纏繞1圈,就變成一枝。

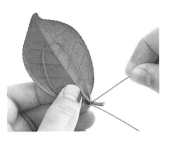

髮夾手法〈花〉

把鐵絲彎曲成髮夾形,插入花中的手法。適合喇叭形的花。

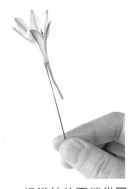

2 把鐵絲的兩端從同一處穿出。

1 不要讓鐵絲外露,插入花中心附近。

扭轉〈適合分枝的花材〉

如滿天星般莖細散開的花材,把鐵絲纏繞在莖上。

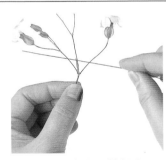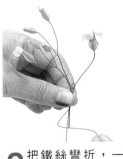

3 把鐵絲的另一端和莖纏繞在一起。

2 把鐵絲彎折,一端順著莖緊貼。

1 把鐵絲套在分枝部分。

扭轉〈先鉤住再纏繞〉

檸檬葉或柚葉藤等,先鉤住鉤形的鐵絲,再和莖纏繞在一起。

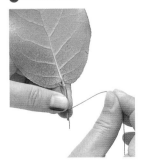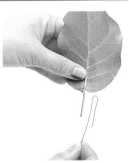

2 把鐵絲和莖纏繞在一起。

1 把弄成鉤形的鐵絲鉤住葉的根部。

扭轉〈適合整合小枝〉

如煙霧草般的細枝,如果要整合數枝來使用,就可採用這種手法。

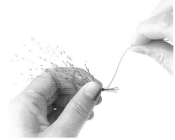

把數枝湊在一起,用鐵絲纏繞在根的部分。

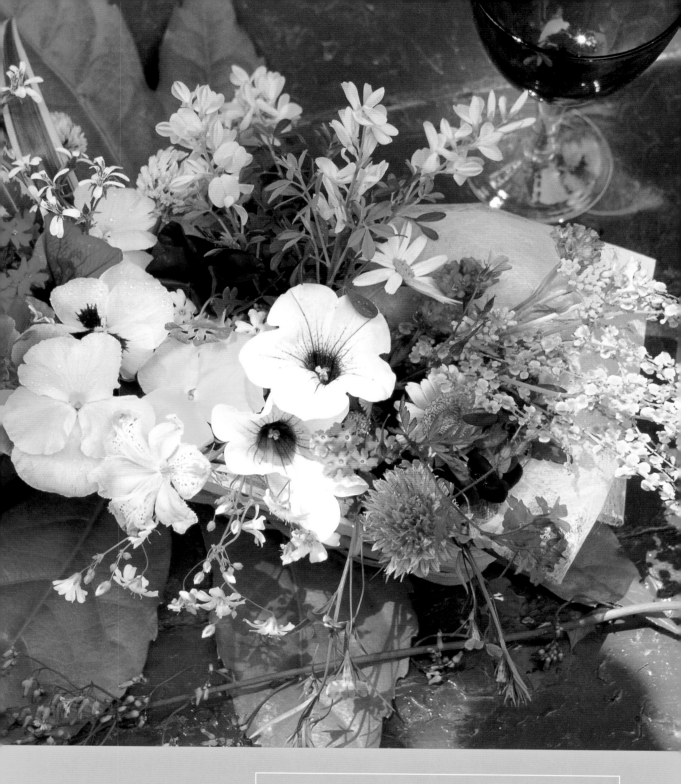

把裝滿花的籃子放在八角金盤的葉上

裝滿盆栽的花或路邊開的花。你能說出幾種的名稱？

花材／金雀花　矮牽牛　白三葉　白花射干　喜林草　鼠曲草　非洲菊　三色堇　洋甘菊　瑪格麗特　草滿天星　紫花堇　美女櫻　山梗草　紫酢醬草　細香蔥　嚏根草　Oldspice　折鶴蘭　蠟菊　垂榕　羊蹄　荷蘭芹　胡蔥　黃鶴菜　八角金盤

花卉設計的
花卉圖鑑

Chapter

7

了解花材的特徵，活用其原味！

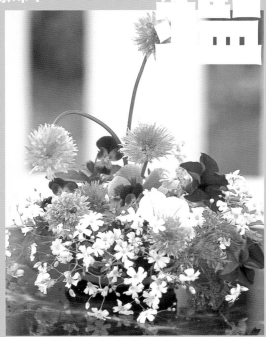

活用花或草自然的姿態來設計

花材 / 細香蔥　草滿天星　三色堇　紫花堇　蠟菊　荷蘭
芹　垂榕

花材名稱
①科
②上市時期
※上市時期是大致的基準。

蝴蝶蘭

①蘭科
②整年
像蝴蝶飛舞般的形態。高
雅又可愛的姿態受人喜
愛。常用於婚禮的花束。

卡薩布蘭加

①百合科
②整年
東方系百合的代表種。大
朵嬌美，帶甜味的芳香。
不適合用來探病。

嘉德麗亞 (蘭)

①蘭科
②整年
被喻為蘭的女王，有足夠
的品格、存在感。高貴的
香氣受人青睞。容易受
傷，因此處理時要小心。

向日葵

①菊科
②整年
夏季花的代表，但切花則
整年都上市。從單瓣到多
瓣。葉容易枯萎。

芍藥

①牡丹科
②3～6月
原產於中國。從單瓣到多
瓣，種類豐富。

秋石斛蘭

①蘭科
②整年
在西洋蘭中，價格中等為
魅力所在。

抱子海蔥

①百合科
②整年
陸續開花且持久。莖用手
指輕捋就能弄出美麗的曲
線。

嘉蘭

①百合科
②整年
原產地是非洲或熱帶亞
洲。個性化的姿態受人青
睞而經常使用。花粉容易
掉落因此必須注意。

孤挺花

①石蒜科
②大致整年
盆栽為人熟悉。一枝依序
開四朵花。從大朵到小
朵，有紅色、粉紅色、白
色、橙色等。

做為主角的花材

在花卉設計中，適合做為主角的花材。有些擁有高貴的氣息，有些引人注目呈個性化的姿態，或有壓倒性存在感等為特徵。

鳳頭花

①海桐科
②整年
非洲原產的常綠灌木。大小有手掌般大，存在感十足。也可做為乾燥花。

菊桃

①薔薇科
②3～4月
桃的一種，開出菊般形狀的花。市面上出售的是1～2m左右露天栽培的枝，適合做為展示設計。

花桃

①薔薇科
②2～3月
有消災解厄驅魔之意，日本桃花節不可欠缺的花材。枝雖單調，但花容易掉落，要避免彎折使用。

櫻花

①櫻花科
②1～3月
粗枝在樹皮劃上刀痕就容易彎曲。在根部插入綠色植物的簡單設計也很漂亮。

繡球蔥

①石蒜科
②2～8月
繡球蔥有許多品種。這種是直徑可達15cm的大型品種。

氣球唐棉

①蘿藦科
②8～11月
南非原產的常綠灌木。夏季開白色小花後就長出氣球般的果實。果實直徑約5cm。

狐狸臉

①百合科
②9～11月
因果實的形狀類似狐狸的臉而如此命名。黃色的果實有7～10cm大。不需要吸水。

喜紅蕉

①旅人蕉科
②整年
中南美洲、南太平洋群島原產。有熱帶的氣氛。有直立的類型，也有下垂類型。

大理花

①菊科
②5～10月
花色豐富，花形或花的大小不一的園藝品種。莖容易折斷，因此處理時要小心。

西洋山蘿蔔

①海桐科
②7～12月
看似花瓣的其實是雌蕊。莖多半剪短是不易使用的原因。顏色有粉紅色、黃色、橙色。

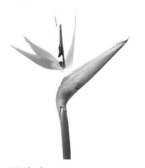

天堂鳥

①旅人蕉科
②整年
日本名稱是 "極樂鳥花"。因為這個名稱而常在新年等節慶使用。原產地是南非。

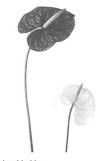

紅苞芋

①天南星
②整年
在中南美洲分布多樣的原種。大小或形狀、顏色的種類豐富，有熱帶的氣氛。

花或葉的姿態細長，如描繪線條形狀的花材。有直線的，也有曲線的。向上方伸長、橫向延伸、下垂等，能提高作品的規模感，適合製造流暢。

飛燕草

①毛茛科
②整年

花穗長，呈直線。叢枝開花的種類，可用來佈置空間。日本名稱是千鳥草。

羽扁豆

①豆科
②11～5月

莖直立，花穗下垂。有向光的性質，因此如果擺在裝邊，花穗就會改變方向。

蜂頭葉

①薔薇科
②4～5月

枝和緩彎曲、下垂。開黃色或白色花。有趣，做為庭院樹木受到青睞。

婆婆納

①玄參科
②5～7月

別名琉璃虎尾。和緩彎曲的花穗細而秀氣。有野草的氣氛。

彩雀花

①玄參科
②1～5月

別名姬金魚。花序長約10～20cm，莖細長。花色豐富。花苞也很會開花。

薰衣草

①唇形科
②4～7月

莖和緩彎曲，尖端長出花穗。用來做為香油的原料或香草。

麻葉繡線菊

①薔薇科
②2～11月

枝描繪和緩的曲線，開的花像小皮球般。連紅葉也可當作花材來利用。

小蒼蘭

①鳶尾科
②9～5月

南非原產。有芳香味，花苞會開花。用來做為呈現空間的花材。

珍珠繡線菊

①薔薇科
②整年

描繪弓箭的弧形，枝尖和緩下垂。春天開白色花，秋天能欣賞紅葉。

連翹

①木樨科
②1〜3月
活用枝向上生長的線條。
雖然容易彎曲，但粗的部
分容易折斷，因此必須小
心處理。開花後葉也美。

水芋

①芋科
②整年
向上生長的形態優美。莖
能彎曲。顏色有白色、綠
色、紫色、黃色、橙色、
粉紅色。大小也各異。

哨兵花

①百合科
②2〜6月
描繪弧形長出長的花莖。
花瓣向正側方大開，向下
開花。

唐菖蒲 (劍蘭)

①鳶尾科
②整年
花莖筆直向上豎立，上
部屈曲，從下依序陸續
開花。

白車軸草

①豆科
②11〜4月
白三葉的同類。有如蠟燭
火炎般的花序。花序長約
5〜8cm。

紫羅蘭

①十字花科
②10〜6月
也常做為春天的花栽培在
花壇。清淡色系的色彩，
有芳香味，因而有人氣。

翠雀

①毛茛科
②整年
別名飛燕草。大型的有高
1m以上，常用於酒會的
設計。

長距石斛

①蘭科
②整年
棒狀向上豎立，有豪華
的份量感。單獨一朵花
可用來做為胸花。

金魚草

①玄參科
②整年
也開發出清淡色調的新品
種，近年成為注目的品
種。亦稱為龍頭花。

小鳶尾

①鳶尾科
②2〜7月
細又硬的莖、和緩彎曲的
花穗呈現楚楚動人的形
態。花的直徑3〜5cm，
花色豐富。

宮燈花

①百合科
②整年
莖呈直線生長，由此伸出
燈籠般的花向下。也常用
來當作作品的重點裝飾。

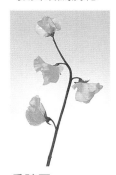

香豌豆

①豆科
②10〜7月
西西里島原產。蔓性的
一年草，有香味。清淡
色系的色彩居多，也有
複色。

填補空間的花材

聚集眾多小花的花材，或細小分枝的花材，都具是填補空間的蓬鬆感。適合用來填補輪廓分明花材的間隙，附加柔和的印象。

寬葉香蒲

①香蒲科
②5～9月
在溼地等自生的宿根草。適合做為初夏的日式設計，也可做為乾燥花材。也適合西式花卉設計。

一串藍

①唇形科
②9～11月
別名墨西哥一串藍。適合野趣的設計。吸水前先沾酒精再插入深水中。

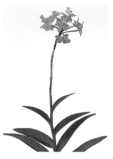

香唇蘭

①蘭科
②大致整年
從向上生長的長莖長出花莖，圓錐狀的花序。顏色豐富，也有複色的品種。

冬季劍蘭

①鳶尾科
②10～2月
夜間花會關閉，因此也有〝睡美人〞的暱稱。南非原產的多年生草。

白雲花

①百合科
②整年
南非原產。在50cm左右的花莖尖端開數十朵金字塔狀的花。花苞也會開花。

蝴蝶花

①鳶尾科
②10～5月
在一枝花莖通常開兩朵花。第一朵花開完後再接著開花。葉不常利用。

珍珠花

①櫻草科
②6～7月
在草原等也能看到的宿根草。6～7月左右在下垂的花序會開白色花。花序有10～20cm。

牛唇百合

①百合科
②1～4月
南非原產。色彩多樣、色調豐富。花穗有5～30cm。有成熟氣氛的潛在人氣。

狐尾花

①百合科
②5～7月
在中亞的沙漠自生的多年生草。僅花穗的部分就有60～80cm。從下依序向上開花。

地榆

①薔薇科
②6～11月
有野趣的秋天花材。沒有花瓣的花是濃紫紅色。摘除多餘的葉再使用。不易吸水。

淑女翠雀

①毛茛科
②整年
花的直徑3～4 cm、單瓣。在翠雀屬中莖細而予人秀麗的印象,製作花束等容易使用。

滿天星

①石竹科
②整年
最常用來填補空間的花材。如果有葉,通常整理後再使用。

含羞草

①豆科
②9～4月(1～4月開花)
3月左右開黃色的小花,散發芳香味。能展現春天氣息的花材。

星辰花

①藍雪花科
②整年
星辰花的種類繁多。阿爾畢翁是開小花,在空間敞開的種類。

洋甘菊

①菊科
②大致整年
日本名稱為夏白菊。花頸弱而向下開花。也有黃花,開多瓣或很多花。

藍色絲帶花

①芹科
②整年
淡紫色的小花呈放射狀。有纖細優美的形象。莖弱而容易折斷。

白色絲帶花

①芹科
②大致整年
小花群集數十個呈放射狀敞開。花的直徑約10～15cm。如果氣溫超過20℃,花就難耐。

斗篷草

①薔薇科
②4～10月
在香草中也以淑女斗篷的名稱為人熟悉。花雖然樸素,卻和葉調和,美麗而有人氣。

金星草

①龍膽科
②9～11月
東南亞自生的藥草當藥的園藝種。花是星形,以新的名稱受人歡迎。

孔雀翠菊

①菊科
②整年
像把瑪格麗特變小般的花,整株全面開花。可以整枝直接使用,也可分枝來使用。

皂質草

①石竹科
②4～6月
草姿豎立,開花的姿態感覺像大一圈的滿天星。有紅色、白色、粉紅色。

文心蘭

①蘭科
②整年

在黃色花有紅色或褐色的斑紋。花莖依種類有1～5cm等。色彩豐富。

紫苑

①菊科
②8～10月

在溼地或草地生長的多年生草。高達3m，但莖在上部分歧，開無數3cm左右的花。

煙霧草

①禾科
②7～8月

蓬鬆敞開的花穗予人柔和的印象。吸水性佳而能長久欣賞，但莖容易折斷。

黃花龍芽

①黃花龍芽科
②6～10月

秋天的七草之一。開無數3～4mm的黃色小花。把分歧的枝分切也能使用。

黃孔雀

①菊科
②整年

花色從黃色變成淡黃色。葉容易受傷，因此大的葉或下葉事先摘除。

山蘭

①菊科
②7～11月

開1cm左右的小花。輕盈而柔和的氣氛。花色有藍色、紫色、白色。

圓葉岩扇

①岩梅
②7～3月

有時稱為紅色岩扇。澳洲原產。葉小，叢生的小花醒目。

紫紅落新婦

①虎耳草科
②5～11月

花色依種類從濃粉紅色到白色。吸水性不佳，因此先吸熱水再插入深水中。

袋鼠花

①血草科
②整年

因類似袋鼠的前腳而如此命名。除黃色之外，還有橙色、粉紅色、綠色等，色彩多樣。

補血草

①藍雪花科
②整年

補血草的種類豐富。這是〝希尼阿達系〞的補血草。莖有翼為特徵。可做成乾燥花。

黃櫨

①漆樹科
②5～10月

別名煙樹。在初夏開花後，花絲如羽毛般敞開。花絲從紫色到帶綠色的白色。

枝黃

①菊科
②4～12月

向上豎立的莖幾乎不分歧，上部的花枝分枝。有時被稱為起泡草、麒麟草等。

綠玫瑰

①薔薇科
②整年
亦稱為庚生玫瑰。叢枝類型的玫瑰。花瓣是淡綠色。

雪輪

①石竹科
②12～6月
別名麥瓶草。也稱為風鈴草。開完花後殘留的汽球狀萼片很可愛。

石蒜

①石蒜科
②8～10月
長花蕊為特徵。分布地區從中國到日本，除做為切花外，也可種植在庭院。

紅瞿麥

①石竹科
②整年
紅瞿麥的種類繁多。花的直徑從1～5 cm、範圍廣。纖細可愛印象的花。

黑種草

①毛茛科
②整年
歐洲南部原產。看似花瓣的萼和絲狀的葉頗具特色。可做成乾燥花。

白蜀葵

①十字花科
②1―～5月
原產地是西班牙、義大利。開濃粉紅色到白色的花。莖細而容易折斷，請小心處理。

紫輪菊

①菊科
②4～5月
非洲原產，因而別名又稱非洲菊。花色有紫色、白色、粉紅色。做為盆花也受歡迎。

串鈴花

①百合科
②9～5月
有芳香味的阿爾梅尼亞康等品種是主流。高僅10～30cm，矮小而適合小型的設計。

菜花

①十字花科
②12～5月
有〝春天〞形象的花。雖是切花，但擺在溫暖處，莖就會生長，轉向明亮的方向。

應用範圍廣的花材

依使用方法，可做為主角也可做為配角的花材。如果是大型作品，就整合幾枝，如果是小型作品，直接使用也能做主角。此外，可做為配角來襯托主角的花，也可做為作品的重點裝飾，使用方法各式各樣。

瑪格麗特

①菊科
②整年

除白色之外，還有紅色、粉紅色、黃色、橙色。如果葉太多，就適當整理後再使用。

姬百合

①百合科
②6～7月

一枝莖長出數朵到十數朵花。花的直徑小、約5～8cm，向上開花。

六月菊

①菊科
②1～7月

除紫色外，還有粉紅色、白色。如水分流失，就敲打莖來吸水。

尼潤 (洋石蒜)

①石蒜科
②整年

纖細可愛的形象。花序的直徑約15cm。可搭配或幾枝湊起來當主角。

茶花

①茶花科
②10～5月

西式、日式都適合。品種、花色也豐富。大朵花可當作主角。光滑的葉做為綠色植物很寶貴。

紫丁香

①木樨科
②10～6月

芳香而受人青睞的落葉灌木。花色豐富，也有多瓣的品種。吸水前先在切口割裂、沾上酒精。

袖珍牡丹

①毛茛科
②11～4月

花色豐富、艷麗。花莖中空，花頸容易折斷，而且水分容易流失，請小心處理。

日百合

①百合科
②1～6月

在南美的山地自生。看似柔弱細長的莖，其實卻很柔軟。花也持久。

一串紫

①唇形科
②5～11月

莖或葉有灰白色的毛。粉紅色或帶紫色的花苞比花本身還美。富野趣感的花材。

琉璃玉薊

①菊科
②5～8月

開花時，紫色或水藍色的花色會變鮮豔。摘掉葉再使用。可做成乾燥花。

三友花

①夾竹桃科
②整年

花的質感像塑膠花般。花容易掉落，因此先稍微搖晃再使用。花色有紅色與粉紅色。

勿忘草

①紫草科
②1～5月

楚楚動人的形態。低矮的高度適合小型設計。花苞很會開花，觀賞期間約2週左右。

土耳其桔梗

①龍膽科
②整年
有單瓣與多瓣，花色也豐富。依花形或大小，氣氛也差很多。可做為主角，也可做為配角使用。

小麥仙翁

①石竹科
②5～6月
開的花比麥仙翁小。也有紅色或紫色、白色的花。

白毛蒜

①百合科
②3～5月
在莖的尖端開球狀的小花。雖然同樣是白毛蒜屬，但和文殊蘭卻有不同的趣味。

麥仙翁

①石竹科
②1～7月
纖細可愛的形象。花序花的直徑2～5cm。枝細分枝，也能像滿天星般使用。

罌粟

①罌粟科
②11～4月
活用彎曲的莖，做成小型設計從上方來觀賞也很棒。莖容易折斷，也容易腐爛，因此請注意。

黑百合

①百合科
②3～5月
常用來做為茶室的花。有獨特的氣氛，西洋花的設計經常使用。向下開花。

荷包花

①玄參科
②3～6月
湊在一起開圓形的小花。有春天氣息的花材。也有白色花。

叢枝玫瑰

①薔薇科
②整年
從一枝分枝，開幾朵花。分枝後可做為大型設計的配角。但僅使用叢枝玫瑰的設計也很棒。

秀明菊

①毛茛科
②8～10月
英文名稱為JAPANESE ANEMONE。花色有紅色、粉紅色、白色。有單瓣，也有多瓣。

翠菊

①菊科
②整年
日本名稱為蝦夷菊。有單瓣或多瓣，茂盛開花。色彩豐富，有數百個品種。西式、日式均可使用。

茵芋

①柑橘科
②整年
花苞有綠色的和紅色的，均在冬季開白色花。把根部割裂來水切，然後吸熱水。

白花射干

①鳶尾科
②4～6月
4～5月左右開淡紫色的花，但在設計上主要使用有光澤的葉。雖然日式的形象強烈，但西式也可使用。

野風信子

①百合科
②整年

球根植物。常做為庭院花卉來栽培。顏色有藍色、紫色、白色、紅色、粉紅色。

錦肌菊

①菊科
②6～9月

如鐵絲般的細莖，開鮮豔顏色的花。在明亮中顯得楚楚動人。

大波斯菊

①菊科
②5～11月

日本名稱為秋櫻。以粉紅色為主，花色有紅色或白色，也有多瓣的品種。每天換水、洗莖、水切。

巧克力波斯菊

①菊科
②大致整年

有黑紫色穩重花色和微微的香甜味而有人氣。一般的波斯菊是一年生草，但這是宿根草。

藍薊 (藿香薊)

①菊科
②大致整年

原產地是中南美洲。矮性種用來做為庭院花卉。切花是莖長的高性種。

迷你嘉德麗亞

①蘭科
②整年

迷你嘉德麗亞，花的直徑約7～8cm。有異國情調。可用來做為主角或配角。

叢枝菊

①菊科
②整年

因名稱中有菊，以往予人佛花的印象。現在已出現西式、明亮氣氛的品種。

水仙

①石蒜科
②10～4月

即日本水仙、雪中花。常用來做冬日花材。切口流出的黏液洗淨再用。

康乃馨

①石竹科
②整年

從大朵花到小朵花，大小不一。一枝莖只開一朵花。花色繁多，近來淡色的大受歡迎。

百合水仙

①百合水仙科
②整年

品種豐富。花瓣有斑點圖案為特徵，近來在市面也經常看到。

叢枝康乃馨

①石竹科
②整年

從一枝莖長出幾枝莖、開花。品種非常豐富。和任何一種花材都能搭配。

銀蓮花

①毛茛科
②9～4月

花的直徑約8～15cm，有單瓣，也有多瓣。語源的〝ANEMONE〞在希臘語是〝風〞之意。

松蟲草 (盆花)

① 續斷科
② 整年
花色比日本的松蟲草豐富。有些品種在花季結束後,活用發育良好的花萼姿態。

黃花波斯菊

① 菊科
② 4〜1月
原產地是墨西哥。葉面比一般大波斯菊廣,花略小。也有多瓣的。

薊

① 菊科
② 3〜10月
多半以野花的形象來使用,不論是日式、西式,不妨利用在各種花卉設計。

繡球花

① 虎耳草科
② 大致整年
原產地是日本。以花材上市的是在歐洲改良出來的HYDRANGEA。

袖珍牡丹 (陸蓮花) 金幣

① 毛莨科
② 11〜4月
花比一般袖珍牡丹小、葉大。有樸素可愛的氣氛。

玫瑰

① 薔薇科
② 整年
從豪華到楚楚動人,品種繁多。花色豐富。除做為主角外,也可用來搭配。

雞冠花

① 莧科
② 5〜12月
除圖中如雞冠般的花序之外,還有羽毛狀或矛狀的。也有粉紅色或黃色。

高代花

① 柳葉菜科
② 5〜8月
花直徑約6〜10cm,花色豐富,非常鮮豔。吸水性佳花苞也會開花。

紫團花 (吉莉草)

① 花蔥科
② 1〜6月
纖細有柔和氣氛的西洋花。有藍色、紫色、白色。頸容易下垂,在高溫下花或葉容易發黃。

千日紅

① 莧科
② 5〜12月
有紅色、粉紅色、白色。花的直徑約1〜2cm。比較適合小型的設計。也可做成乾燥花。

彩鐘花

① 桔梗科
② 1〜7月
日本名稱為風鈴草。穗狀花序。可做為顯示高度的花材或分切後使用。

嚏根草

① 毛莨科
② 12〜7月
有穩重的色調,獨特的氣氛。向下開花。也推出新品種。

鬱金香

①百合科
②9～5月
有單瓣花、百合狀花、多瓣花、縐折狀花、鸚鵡狀花等多數品種。可做為主角，也可做為配角。

非洲菊

①菊科
②整年
花色、品種均非常豐富。有明亮活潑的形象。可做為主角，也可活用線條來使用。

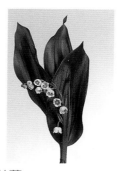

鈴蘭

①百合科
②2～7月
做為切花在市面上流通的是德國鈴蘭。有強烈的芳香味，花也較大。花與葉多半分開使用。

金盞花

①菊科
②12～5月
多瓣而有佛花的印象。單瓣做為有野趣的西洋花受到青睞。

藍星

①蘿藦科
②整年
蔓性多年生草。開花後，花色會微妙變化。有粉紅色或白色。把切口的白色汁液洗淨再使用。

絨球雞冠

①莧科
②5～12月
雞冠花的近親種。蓬鬆的花穗為特徵。用法有活用線條或填補空隙。

龍膽

①龍膽科
②6～11月
日本花的形象強烈，但和西洋花也很搭調。可長枝使用，也可分切來使用。有粉紅色、白色。

桃葉桔梗

①桔梗科
②1～7月
雖然類似彩鐘花，但花瓣的尖端不會翻捲，有野草般的趣味。也有多瓣花。

洋種山牛蒡

①番杏科
②8～9月
濃紫色的果實美麗。以往是利用自生種，但現在市場上也有供應。

鳳梨

①鳳梨科
②整年
中南美洲原產。果實上方有冠狀的葉(冠葉)，姿態獨特。不需要吸水。

黃草珊瑚

①草珊瑚科
②12～1月
草珊瑚結紅色的果實，而這種黃草珊瑚是結黃色的果實。被視為吉祥花材。

銀絹樹

①山龍眼科
②整年
南非原產。看似花般的是苞葉。有紅、粉紅、黃、橙、白色。

葉蘭

①百合科
②整年
做為綠色植物花材，當然可當作主角。捲起或彎曲均可，創作的範圍廣。髒污時就噴水。

八角金盤

①五加科
②整年
常用來做為庭院樹木的常綠灌木。有光澤的大葉令人震撼。在巴黎等國外是有人氣的觀葉植物。

變葉木

①大戟科
②整年
在熱帶各地常用來做為庭院樹木。形狀富變化，有錢幣形或捲曲的葉等。顏色也多樣。

綠色植物花材

綠色植物花材說來簡單，但有些可做為設計的主角，有些可呈現高度或流暢，以及適合把根湊齊，種類繁多。因此認清其形狀或質感，來思考適合素材的用法。

辣椒

①茄科
②8〜10月
兩千多年以前就栽培。切花用一般是名為佛利斯杜爾夫的品種。

茄

①茄科
②6〜8月
結黃色或紅色的果實。如何高明保留果實是要點。做為庭院樹木也受歡迎。花也可愛。

藪茗荷

①鴨跖草科
②8〜9月
有光澤的綠色或黑色果實美麗。果實向上生長。活用線條的用法有趣。

南天竹

①小蘗科
②整年
做為庭院樹木也受人青睞的常綠灌木。新年的固定花材之一。水切後吸水，在切口塗抹明礬。

蓮蓬頭

①睡蓮科
②7〜9月
圖是蓮花的果實。可乾燥使用。花的直徑約10〜25cm，夏天開花。有白色或粉紅色、黃色等。

金絲桃

①金絲桃科
②整年
有光澤的果實，成熟後由紅色變成黑色。果實也有淡粉紅色。

187

折鶴蘭

①百合科
②整年
葉有斑紋的園藝種，廣泛
利用做為觀葉植物，在花
卉設計上使用葉。

木賊

①木賊科
②整年
沒有分歧的線狀莖有節，
具有獨特的風情。可折、
可彎曲來使用而有趣。

彩葉芋

①天南星科
②6～8月
分布在南美的熱帶地區的
球根植物。常用來做為觀
葉植物。盆栽在4～8月
上市。

交趾木

①澤漆科
②12～1月
用來墊在新年的圓麻糬
下或稻草繩。在日本被
視為〝代代相傳〞的吉
祥物。

紅錢木

①夾竹桃科
②8～11月
因直線的莖和有光澤的
圓葉是獨特的紅褐色而
有人氣。吸水性不佳。

小麥

①禾科
②1～4月
做為花材最常使用的是
名為〝花麥〞的觀賞用
園藝種。近來也出現有
斑紋的品種。

義大利假葉樹

①百合科
②整年
看似葉的是枝變化而
成。水分不易流失而持
久。

仙茅

①金梅世科
②整年
南非原產。看似花般的
葉的長度約1m左右。葉
的中心部隆起，描繪和
緩的弧形。有斑紋。

金銀花

①忍冬科
②整年
在園藝也有人氣。活用蔓
性枝的流暢線條比花更常
使用。敲打莖就能改善吸
水性。

日向水木

①金縷梅科
②2～4月
3月左右開黃色小花的花
木。柔和的姿態為人喜
愛，也用來做為茶室的
花。

肋草

①天南星科
②整年
在熱帶亞洲的林床等生長
的常綠多年生草。葉的斑
紋圖案美麗，做為觀葉植
物受人青睞。

擬寶珠

①百合科
②5～7月
東亞原產的多年生草。
夏天開花，但葉的觀賞
價值高。在歐美也有人
氣。

燈芯草

①莎草科
②5～6月
有橫紋的稱為〝橫紋燈芯草〞，有縱紋的稱為〝縱紋燈芯草〞。在花頂部開花。

貝殼花

①唇形科
②9～10月
花萼像貝殼的形狀因而如此命名，也稱為SHELL-FLOWER。容易折斷。有獨特的味道。

銀河草

①岩梅科
②整年
北美原產的多年生草。高約20cm。吸水性佳而持久，因此常用於花卉設計或花束。

貝芒碎米莎草

①莎草科
②整年
在細的葉面有白色縱紋，予人涼爽的印象。豎立使用或橫向延伸。

蠟菊

①菊科
②整年
有銀色和淺綠色等兩種。白毛顯示柔和的氣氛。葉沾水就容易腐爛，請注意。

薜荔

①桑科
②整年
在日本的溫暖地區自生。除有光澤的綠葉之外，也有白斑的品種。

豌豆

①豆科
②3～4月
自古以來就栽培的蔬菜豌豆。3～4月開紫色或白色的花。果實也可愛。

莎草

①莎草科
②7～8月
這是莎草或紫莎草的同類。做為帶來清涼感的綠色植物，在夏季常被利用。

文竹

①百合科
②整年
和食用的蘆筍是同類。看似葉的是枝變化而成。綠色予人清涼的印象。

WIREPLANTS

①蓼科
②整年
紐西蘭原產的蔓性植物。葉的直徑約1cm。蔓帶紅色有光澤。常用於花束。

長春藤

①五加科
②整年
葉的形狀或斑紋等各種各樣，種類繁多。也用來做為觀葉植物、庭院樹木。

彩虹草

①鴨跖草科
②整年
做為觀葉植物以盆栽上市。除豎立使用之外，也有垂吊使用。泡在水中數天就會長根。

虎斑木

①龍舌蘭科
②整年

南非原產。虎斑木屬，品種有50種。做為觀葉植物受到青睞。

MILLIONPALA

①百合科
②整年

看似葉的是枝變化而成(假葉)。細小分枝，有清涼感。吸水性佳而持久。

蔓草

①蘿藦科
②整年

南非原產的多肉植物。葉是心型。可下垂，也可纏繞。

狐尾竹

①百合科
②整年

做為觀葉植物常設計成吊盆。枝長長下垂，隨風搖曳的姿態予人溫和的清涼感。

石長生

①鐵線蕨科
②整年

為人熟悉的常綠羊齒植物。在茂密的細枝長出扇形的小葉。隨風搖曳的姿態予人清涼感。

貫月柴胡

①繖形花科
②整年

帶圓弧形的葉，從莖突出成長。花序帶黃色，予人新鮮的印象。可用來填補空隙。

薄荷

①唇形科
②整年

清爽的香氣做為食用香草受人青睞。添加在花卉設計中可享受香味。

天門藤

①百合科
②4～11月

看似葉的是枝變化而成(假葉)。有茂密的細假葉，高性種可長到50～60cm高。

鳴子蘭

①百合科
②整年

在草地等自生的宿根草。莖如弓般彎曲，也稱為鳴子百合，是普遍的綠色植物花材。

海桐

①海桐科
②8～12月

茂密分枝，長出許多小葉。光澤明亮的綠色葉有白色鑲邊或斑紋。也有紅葉或黃葉。

兔尾草

①禾科
②4～6月

穗形像兔子尾巴般，因而也稱為兔尾。可做成乾燥花。

拉莎羊齒

①綿馬鱗毛蕨科
②整年

深綠的葉有皮革般的光澤。和各種花都容易搭配，是很普遍的綠色植物花材。

朝霧草

①菊科
②整年
全體長銀白色的絹毛很美。予人溫柔的印象。在花壇也常使用。

檸檬葉

①杜鵑科
②整年
以花材在市面上流通的是北美原產的品種。葉類似檸檬的形狀而如此命名。

芳香天竺葵

①彪牛兒苗科
②5～6月
圓葉可愛的綠色植物花材。也開濃粉紅色可愛的花。具有獨特的氣味。

鑲邊竹蕉

①龍舌蘭科
②整年
原產熱帶非洲。白或黃色的條紋為特徵，葉蜿蜒彎曲。也用來做為觀葉植物。

羽毛甘藍 (縐綢葉牡丹)

①十字花科
②11～12月
冬天通常種在花壇。近來在海外也受到歡迎。圖是縐綢系的品種，淺綠色的柔和色調很美。

木棉

①木棉科
②整年
也稱為KAPOK，做為庭院樹木或觀葉植物為人熟悉。有些品種有斑紋。在小型花束或花卉設計容易使用。

紫野芝麻

①唇形科
②整年
活用半蔓性的特徵向側方延伸或下垂來使用。在園藝也有人氣。僅插芽就會繁殖。

松葉武竹

①百合科
②整年
天門冬屬的一種。假葉細小分枝，在花卉設計時對掩蓋吸水性海綿有幫助。

羽毛甘藍 (紫甘藍)

①十字花科
②3月
穩重的色調充滿魅力。搭配水果或樹果可呈現很棒的氣氛。也稱為紫甘藍。

石蕗

①菊科
②整年
在秋天開黃色的花。在花卉設計上除花之外，有時也僅使用有光澤的圓葉。有現代感的印象。

鳳尾蕨

①蕨科
②整年
有涼爽的印象。泡水30分鐘左右，修剪後立即使用。乾燥後葉就會捲縮，因此必須噴水。

醉仙翁

①菊科
②整年
羽狀有割裂狀的葉，被銀白色的細毛覆蓋，有柔和的氣氛。可在花卉設計增添美感。

庭園夜間造景實例

豐富的夜間庭園造景實例：本書蒐集了來自日本全國各地，知名設計師所打造的豐富庭園設計，各種風格迥異、風情萬種的庭園都在本書呈現。

附錄各種庭園的實景照片：本書以Before＆After的方式，對照呈現整修前與整修後的差異，附以整修的原因以及利弊，讓讀者可以更清楚的比較與挑選適合的改建方法。

21×26cm 96頁
彩色 定價300元

四時花藝設計趣

搭配四季的插花設計：運用不同季節裡的應景花卉，搭配不同風格的花卉色調，營造出四時更迭的氛圍。

從零開始的基礎教學：完全收錄由基本道具到花器的選擇、剪枝、裝飾等等插花技法，讓初學者也能進入令人賞心悅目的花藝世界。

18×24cm 152頁
彩色 定價360元

12個月の組合盆栽計畫

即使家中沒有庭院或是空間有限，透過由各種不同植物組合而成的「組合盆栽」，您也可以從當季的花草樹木中，選擇自己喜歡的植物開始著手栽種。

即使您是園藝新手也能輕鬆的享受自己動手組合盆栽的樂趣，打造歐洲花園式夢幻居家環境。

19×25cm 176頁
彩色 定價320元

活用微空間，庭台變身夢想花園

在決定花花草草的採買種類之前，記得先了解陽台、露台或頂樓空間的日照方向以及環境；判斷基礎的座向之後必須考慮日照時間以及強度，接著也應該考慮風向問題，最後再針對以上的判斷選定花草，掌握以上的幾點原則，你也能隨心所欲地打造都市叢林裡的小小花園。

19×25cm 160頁
彩色 定價350元

庭園花木修剪對了就會長得旺！

本書從修剪庭園花木的基本工具開始進行解說，並搭配圖片介紹不良枝種類、定義、形成原因、不良影響及修剪方式，就算是初學者也可以瞭解。書中一共介紹80種常見庭園樹木的栽種方法。內容分為落葉樹、常綠樹、針葉樹、果樹四大類。搭配圖說詳細解釋每種樹木的修剪方式，並且附錄植物的生長時間表，讓修剪的時機一目了然。

18×26cm 192頁
彩色 定價350元

盆栽種菜計畫書鮮嫩蔬果安心吃！

本書依照各種需求，規劃出不同的種菜計畫表。菜園規模大小、連作障礙……等問題，均已經替您貼心設想好。事先訂定種菜計畫表，不但栽種更順利，而且一年到頭都可以享受當季的鮮甜滋味。

不論在陽台，或是在屋頂，只要花點心思好好呵護，相信你的蔬果們必定以頭好壯壯的姿態，回報您的細心照料。

18×26cm 192頁
彩色 定價350元

永田農法種出蔬果原滋味

本書說明了永田農法的原理及特色。依據永田先生的觀念發展，書中介紹多種日常中常食用且適合自家栽種的蔬菜，在永田農法的栽培下，它們的外貌比起市面上販售的蔬菜雖然醜了一些，但擁有驚人的營養價值與紮實口感。

書中亦藉由其他種植經驗者的分享談，介紹永田農法的栽種方式與成效。

15×21cm 128頁
彩色 定價250元

訂定種菜計畫書一年到頭都豐收

除了菜園的事前規劃之外，本書也以淺顯易懂的方式詳細解說種菜的知識和方法。不但從最開始的整地、定植、施肥等一貫作業的基本程序逐步作說明。內容還收錄了果菜、根菜、葉菜、香菜等四大類，一共45種家常蔬菜，將栽培方法及採收注意事項，以圖片或照片一一詳細解說。

18×26cm 192頁
彩色 定價350元